Contraste insuffisant

NF Z 43-120-14

OFFENBACH
EN AMÉRIQUE

IMPRIMERIE GÉNÉRALE DE CHATILLON-SUR-SEINE, J. ROBERT.

OFFENBACH EN AMÉRIQUE

NOTES D'UN MUSICIEN EN VOYAGE

PAR

JACQUES OFFENBACH

PRÉCÉDÉES D'UNE NOTICE BIOGRAPHIQUE

PAR

ALBERT WOLFF

PARIS

CALMANN LÉVY, ÉDITEUR

ANCIENNE MAISON MICHEL LÉVY FRÈRES

RUE AUBER, 3, ET BOULEVARD DES ITALIENS, 15

A LA LIBRAIRIE NOUVELLE

1877

Droits de reproduction et de traduction réservés

A

MADAME HERMINIE OFFENBACH

Madame,

L'éditeur de votre mari me prie d'écrire une préface à ce livre qui vous est dédié. Il n'était pas nécessaire que votre nom figurât à la première page pour nous convaincre que vous êtes digne de tous les témoignages d'affection et de reconnaissance. Tout ce que fait votre mari, qu'il compose ou qu'il écrive, vous appartient de droit. Il n'est pas un seul de vos innombrables amis qui ne sache que vous êtes non-seulement la meilleure des femmes et la mère la plus exquise, mais encore jusqu'à un certain

point la collaboratrice du musicien distingué qui signe ce volume.

L'œuvre si considérable de votre mari se compose de deux parties bien distinctes : l'une est comme un écho du bruit parisien, du tumulte des boulevards, des soupers d'artistes où la gaîté française s'épanouit quand le champagne a mis les cerveaux en bonne humeur. La seconde partie ne ressemble en rien à la première et elle vous appartient de droit, car c'est vous, madame, qui avez conservé à cet artiste parisien par excellence le foyer heureux et entouré où son cœur a pu s'épanouir à l'aise au milieu du charme, de la joie et de l'émotion de la famille, et où très-certainement il a trouvé la note tendre et fine de son répertoire qui, à mon humble avis, est la plus pure de son talent. C'est pour cela que je songe à votre mari quand les fanfares de la gaîté éclatent dans son œuvre, et que je pense à vous, madame, quand soudain, à travers les gre-

lots de la folie se glissent ces mélodies émues qui plaisent à la fois aux délicats et à la foule.

Tout dernièrement, madame, je me suis arrêté quelques heures dans la vieille ville de Cologne. Le hasard m'a fait passer devant la maison où est né votre mari. Jacques était déjà un grand jeune homme et à peu près un virtuose quand j'apprenais à lire dans l'école située à côté de sa maison paternelle. Nul mieux que moi ne peut vous dire ses débuts dans la vie, car la famille Offenbach est un de mes plus vieux souvenirs d'enfance; j'ai connu les parents de Jacques, ses frères et ses sœurs, qui ne se doutaient certainement pas alors que le violoncelliste blond deviendrait le musicien le plus populaire de son temps et que le bambin qui leur souhaitait chaque matin le bonjour en passant écrirait un jour cette préface.

La maison paternelle de Jacques était petite : je la vois encore, à droite de la cour au fond de

laquelle se trouvait mon école. On entrait par une petite porte basse; la cuisine propre et luisante était sous le vestibule; des casseroles de cuivre rangées tout autour avec ordre; la mère affairée à ses fourneaux; à droite, en traversant cette cuisine, une chambre bourgeoise donnant sur la rue. Le père se tenait dans un grand fauteuil près de la fenêtre quand il ne donnait pas de leçons de musique : il chantait très-bien et jouait du violon. M. Offenbach était déjà un homme âgé; j'ai conservé de lui un souvenir à deux faces : tantôt quand, en quittant l'école, je faisais trop de bruit dans la cour, il sortait pour m'administrer quelques taloches, tantôt, aux jours de fête, il me bourrait de gâteaux du pays, pour la fabrication desquels la maman Offenbach n'avait pas de rivale dans toute la ville. Il n'est pas de maison où j'aie été plus battu et plus gâté que dans celle de votre défunt beau-père.

Dans cette maison tous étaient plus ou moins

musiciens, depuis le père jusqu'au plus jeune
fils que la mort a emporté si tôt et qu'on disait
doué d'un talent considérable. L'habitation de
la rue de la Cloche était modeste; la famille était
nombreuse et le revenu du père ne permettait
pas de folies. On m'a souvent raconté dans mon
jeune temps que le papa Offenbach s'imposait
les plus durs sacrifices pour faire apprendre le
violoncelle à son fils Jacques. Je me souviens
encore du professeur de votre mari que, dans
mon enfance, j'ai entrevu quelquefois dans les
rues avec un habit râpé, à boutons d'or, dont les
basques descendaient jusqu'aux mollets, un jonc
avec une pomme en ivoire, une perruque
brune et un de ces chapeaux, à bords recourbés,
alors à la mode, qui s'évasaient à ce point que le
haut prenait à peu près les proportions de la plate-
forme de la colonne Vendôme. Malgré sa for-
tune relative, qui lui garantissait un peu plus
que l'indépendance, M. Alexander, le professeur,

passait pour le plus grand avare de la ville. On prétendait qu'il avait eu autrefois un très-grand talent; dans son quartier on le désignait sous le nom glorieux de « l'artiste ». C'est chez lui que Jacques prit des leçons à vingt-cinq sous le cachet. Les fins de mois étaient dures dans la famille Offenbach, mais on se privait de quelques petites douceurs pour économiser le prix du cachet, car Herr Alexander ne plaisantait pas : il fallait étaler les vingt-cinq sous sur la table avant le commencement de la leçon. Pas d'argent, pas de violoncelle !

Le premier souvenir précis que j'aie de la jeunesse de Jacques coïncide avec la première visite qu'il fit de Paris à ses parents. Ce fut un événement chez tous les amis de la famille, où depuis longtemps il n'avait été question que de Jacques qui, disait-on, amassait des millions à Paris en jouant du violoncelle. On ne se doutait pas à Cologne que le fils du papa Offenbach gagnait péniblement sa vie sur les bords de la

Seine. Du moment où on l'écoutait à Paris, la ville merveilleuse, la ville des artistes et des gens riches, il ne pouvait être douteux pour personne que Jacques nageait dans l'opulence. On disait dans la ville : « Le père Offenbach a une rude chance, il paraît que son fils revient avec de gros diamants à son gilet en guise de boutons et que sa fortune se compte par centaines de mille francs. »

Ce n'est pas cela qui m'attira dans la maison Offenbach. Dans notre enfance nous n'avons qu'une idée vague de la fortune ; une pièce de dix sous ou les caves de la Banque, c'est tout à fait la même chose : mais si, vers le soir, à l'heure de l'arrivée de Jacques, je fus parmi les amis de la maison, c'est que le matin, en quittant l'école, j'avais senti le fumet des fameux gâteaux ; je m'étais arrêté tout stupéfait de cet événement extraordinaire, car nous n'étions pas à la veille d'un jour de fête. Mais à mes questions de bambin curieux la maman Offenbach répondit :

— Si, mon enfant, c'est un jour de fête : mon fils Jacques arrive ce soir de Paris. Viens tantôt, tu auras des gâteaux et je te promets que je n'ai épargné ni les œufs, ni le beurre et le sucre.

Quand, à la nuit tombante, j'entrai dans la maison de la rue de la Cloche, Jacques, assis sur le sopha à côté de son père, tandis que la mère préparait le souper pour son fils adoré, Jacques, dis-je, ne fut pour moi qu'un objet de haute curiosité. Mais mon cœur battait d'émotion en voyant une bouteille de vin du Rhin sur la nappe blanche entre deux plats remplis de friandises, le tout ruisselant sous la lumière d'un petit lustre en cuivre qu'on n'allumait que dans les grandes circonstances. En ce moment il n'y avait pas dans la ville de maison plus heureuse que celle-là. Les parents et les amis arrivèrent les uns après les autres, pour souhaiter la bienvenue à Jacques, et à chaque nouvelle visite les plats circulaient et chaque fois j'en eus ma

part, si bien qu'une formidable indigestion me cloua pour une semaine au lit, mais je n'en garde pas rancune à votre mari, madame, croyez-le bien!

Très-certainement, je ne me rendais pas compte alors de l'influence que cette visite devait avoir sur mon avenir, mais je crois que c'est de cette soirée que datait mon désir, ce jour-là encore inconscient, d'aller plus tard à Paris comme le fils Offenbach, et de revenir comme lui dans ma famille, choyé de tous, et à défaut de mon père que j'ai à peine connu, je me voyais dans un avenir lointain assis à côté de ma mère heureuse comme la maman Offenbach; j'entrevoyais la table pleine de gâteaux et l'enivrement de ma mère, fière de son fils comme la maman Offenbach du sien. Hélas! cette joie si grande rêvée par le cerveau d'un enfant, je n'ai pas pu la donner à ma pauvre mère, morte si jeune, et qui, elle aussi, fut une femme excellente comme vous l'êtes, madame.

Si j'insiste sur ce souvenir de jeunesse, puéril pour l'indifférent, mais qui me donne une si grande émotion quand j'y reporte ma pensée, c'est pour vous dire, madame, que la carrière de Jacques est, en quelque sorte, intimement liée à la mienne. Plus tard, quand je vins à Paris, et que le *Figaro* voulut bien accueillir mes tentatives de débutant, la première personne que je rencontrai dans les bureaux fut Jacques, et c'est alors que je me mis à méditer sur les destinées mystérieuses qui font que le rêve d'un petit bambin se réalise vingt ans après en face de l'homme qui pour la première fois a montré à son esprit la route de la grande ville.

A cette époque Jacques était déjà un grand seigneur; il n'était plus le violoncelliste de talent de son jeune temps; il avait depuis longtemps abandonné la petite scène des Champs-Elysées qui fut le berceau de sa renommée. On jouait aux Bouffes cet *Orphée aux Enfers* qui a

fait son tour du monde et porté si haut la popularité de Jacques. Je m'étais présenté au compositeur acclamé; et, se souvenant de ma famille, il avait daigné me donner mes entrées aux Bouffes. Mais la salle était pleine chaque soir ; je n'avais en réalité mes entrées que dans les couloirs, et c'est à travers les carreaux des loges que je vis la pièce et que j'entendis la musique. Aujourd'hui, madame, que j'ai l'honneur d'être votre ami et que j'ai la conviction d'être assez près de votre cœur pour pouvoir vous parler de mes peines et de mes joies, vous me permettrez sans doute de vous dire que le succès d'*Orphée* est en quelque sorte le point de départ de cette préface. A ce moment j'étais si pauvre que je rougissais quand l'ouvreuse empressée me demandait mon paletot. Que voulez-vous ? Il fallait faire des économies pour le déjeuner du lendemain. Tout le monde n'a pas les moyens de donner dix sous à une ouvreuse.

Mais dans ma tristesse, dans mon désespoir, quand je circulais dans les rues de Paris, interrogeant les étoiles sur mon avenir incertain, quand je désespérais de la vie et que je me glissais le long des murailles pour que le passant ne vît pas mes défaillances, j'aboutissais toujours aux Bouffes, j'entendais les applaudissements du public, je pensais au « fils Offenbach », parti de si bas pour monter si haut, et je rentrais chez moi, la consolation dans l'âme, le cœur plein de courage ; je mesurais la distance entre la petite maison du père Offenbach et cette salle brillante où le public acclamait la musique de votre mari et je me disais tout bas qu'avec un peu de talent, beaucoup d'énergie et énormément de travail, je n'aurais jamais besoin de retourner à Cologne. Vous voyez, madame, que le destin a eu pitié de mes angoisses, puisque j'ai le bonheur de vous écrire de Paris, où j'ai tant souffert mais auquel je suis redevable du

peu que je suis et que j'aime à ce point qu'il me semble impossible à moi-même que je sois né ailleurs, de même qu'il me demeure inexpliqué que l'incarnation de l'esprit parisien dans la musique, c'est-à-dire votre mari, soit le même Jacques que jadis j'ai vu assis à côté de son père dans la petite maison de la rue de la Cloche à Cologne.

Si je vous parle tant de ma personne, madame, ce n'est pas pour essayer de vous attendrir sur mon passé, mais pour vous faire observer qu'il y a des hasards bien étranges dans la vie. Ainsi que j'ai eu l'honneur de vous le dire, dans mon dernier voyage, je me suis arrêté dans la rue de la Cloche à Cologne où est né votre mari, et toutes ces histoires du temps jadis me sont revenues à la mémoire. Et, à peine de retour à Paris, j'apprends que Jacques publie un volume sur l'Amérique. L'ami Calmann Lévy me demande non une préface, mais quelques notes biographiques sur Jacques Offenbach. Ceci

vous explique pourquoi j'ai dû mêler mon nom tout simplement connu, au nom de votre mari qui est célèbre.

La vieille maison de la rue de la Cloche n'existe plus aujourd'hui, madame. Sur le terrain où elle fut autrefois, s'élève à présent un monument éblouissant. Le blond Jacques et la maisonnette des Offenbach ont eu les mêmes destinées ; ils ont grandi avec les années. Le violoncelle qui a fait les premiers succès de Jacques à Paris, a été mis de côté en même temps qu'on a abattu la maisonnette paternelle. Jacques, lui aussi, est maintenant un monument ambulant de la musique parisienne, et si je choisis ce terme, ce n'est point pour en amoindrir la valeur mais bien pour préciser ses côtés caractéristiques : l'esprit et la bonne humeur de la grande ville dans ses explosions de gaîté. De çà, de là, à ce talent si éminemment parisien, se mêle comme un souvenir attendri de la vieille

maison de Cologne ; je ne crois pas que Jacques puisse regarder longtemps le modeste portrait de son père qui est au-dessus de son piano sans que son cœur s'émeuve de ses premiers souvenirs. Dans ces heures de recueillement doivent revenir dans sa pensée les vieilles chansons de sa jeunesse, et c'est alors qu'il jette sur le papier ces mélodies douces et sereines qui, tout à coup, au grand étonnement du public, surgissent dans son œuvre et produisent l'effet imprévu d'une jeune fille chaste et pure, qui dans la simplicité rayonnante de sa beauté, vêtue de blanc et une simple fleur à son corsage, apparaîtrait dans un bal masqué où toutes les folies sont déchaînées.

Et c'est précisément cette apparition soudaine de ce que j'appellerai la muse intime de votre mari qui élève son œuvre bien au-dessus de la partie bruyante que, par antithèse, on peut appeler la muse des boulevards. Mais c'est aussi le

secret des succès considérables de Jacques; il y a de tout dans son inépuisable répertoire : l'entrain qui soulève une salle, les gros éclats de rire qui plaisent aux uns, l'esprit parisien qui charme les autres et la note tendre qui plaît à tous, parce qu'elle vient du cœur et va droit à l'âme. Voilà les secrets de ses succès retentissants et de cette popularité qu'il faut avoir vue de près pour en comprendre l'étendue. Rien n'a manqué à son long triomphe dans un genre qu'on persiste à dire petit, mais dans les arts, madame, rien n'est petit. La *Chanson de Fortunio* n'a pas cinq actes et n'exige pas le vaste cadre de l'opéra ; c'est néanmoins une petite œuvre complète d'un compositeur amoureux de son art. Les *Brigands* contiennent des morceaux d'une finesse exquise que les bottes des carabiniers, combinées en vue de la foule ne parviennent pas à étouffer sous leurs pas pesants. Le « sabre de mon père » peut être contesté malgré

son succès bruyant, mais le plus endurci des prud'hommes de la musique, ne pourrait nier que le « Dites-lui » de la *Duchesse de Gerolstein* est une perle fine. L'œuvre de votre mari, madame, fourmille de ces mélodies gracieuses et tendres, et c'est bien à cause de cela qu'il reste le colonel du régiment de compositeurs qui se sont élancés à sa suite dans la route indiquée par Jacques.

Ceci, madame, ne veut point dire qu'au dehors de Jacques, rien n'existe dans l'opéra bouffe. Vous êtes trop intelligente pour croire que votre mari ait dit le dernier mot d'un art qu'il a créé ; il en a dit le premier et c'est déjà beaucoup, car on n'est vraiment un artiste qu'à la condition de donner une note personnelle, et l'art de Jacques ne ressemble qu'à l'art de Jacques. Qu'il soit plus ou moins grand, la question n'est pas là. Pour juger un artiste, il faut se demander d'abord si son art appartient bien à lui, ou s'il l'a appris et pris chez les autres. On

dit de l'un qu'il a ressuscité celui-ci, de l'autre qu'il rappelle celui-là, mais le tout est englobé sous la dénomination générale de « genre Offenbach », ce qui fait que votre mari a encore sa part dans les succès des autres.

Dans la longue carrière de Jacques tout n'a pas été triomphe et bonheur; il a lutté comme tout le monde. Quand on a le cerveau rempli de tant de joyeuses et charmantes mélodies et que pour vivre on est forcé de conduire l'orchestre des Français entre deux actes d'une tragédie, on prend place parmi les martyrs célèbres. Peut-on imaginer de supplice plus cruel que celui d'une belle intelligence condamnée à une besogne si ingrate et si humble? On reproche parfois aux artistes la vénération excessive de leur propre talent, mais que deviendraient-ils sans la croyance en eux-mêmes qui les soutient à l'heure du combat? Peut-on sérieusement faire un crime à un homme de talent, condamné à conduire un or-

chestre médiocre, de brûler un peu d'encens en son honneur pour entretenir les illusions sans lesquelles il périrait par le découragement et la tristesse!

Henri Heine qui a connu toutes les douleurs a dit cette vérité terrible :

— L'adversité est une vieille sorcière hideuse ; elle ne se contente pas de nous faire une visite ; elle s'installe devant notre lit, ouvre sa boîte à ouvrage et commence à tricoter comme une personne qui ne compte pas nous quitter de sitôt!

Eh bien, madame, en face de cette sinistre tricoteuse, l'artiste déclassé ne se soutient que par la conscience de sa valeur, et si, à l'heure du triomphe péniblement acquis, l'intelligence, délivrée de l'abominable cauchemar, pousse un cri de joie et chante un hosanna à sa propre gloire, qui oserait lui reprocher cet excès d'orgueil si chèrement acheté au prix de tant de découragements?

Si quelqu'un a le droit d'être fier de ses suc-

cès, c'est bien votre mari, madame. Vous qui l'avez assisté dans cette lutte terrible contre le destin, vous savez mieux que moi ce qu'il a fallu de courage, d'énergie, pour renverser les uns après les autres tous les obstacles. Si Jacques a connu tous les enivrements du succès, il a commencé par connaître toutes les tristesses de l'adversité. Ne pouvant se faire jouer nulle part, il a dû s'improviser directeur pour faire entendre ses premières partitions, et quand enfin il lui a été permis d'ouvrir ce petit théâtre des Champs-Élysées et qu'il pouvait se croire au port, l'administration routinière a encore mis les menottes à son talent, le forçant de renfermer son intelligence dans le cadre étroit de pièces à trois personnages. Il a fallu conquérir pas à pas le terrain sur lequel il a échafaudé sa renommée, et je ne sais pas trop si sans vos encouragements, sans vos soins, votre mari eût atteint l'heure du triomphe définitif. J'avais donc raison de vous dire,

madame, que vous êtes la collaboratrice précieuse de son œuvre, et que ce livre vous appartient de droit aussi bien que les partitions du maëstro.

Certes, madame, dans cette carrière déjà longue et si bien remplie de Jacques, le succès s'est parfois montré récalcitrant, et on a souvent été injuste pour votre mari. Je persiste notamment à considérer les *Bergers* comme une de ses meilleures partitions, quoique les représentations ne se soient pas comptées par centaines. Il est aussi très-naturel que parmi tant de triomphes comme le *Mariage aux Lanternes*, la *Belle Hélène*, la *Grande Duchesse*, la *Vie parisienne*, les *Brigands*, et une centaine d'autres pièces dont les titres sont inutiles à énumérer, son talent ait eu quelques défaillances. Mais dans l'art petit ou grand il n'y a que la médiocrité qui ait le privilége de rester toujours au niveau d'une insuffisance suffisante. Les esprits chercheurs, inquiets et tourmentés ne connais-

sent pas les joies jamais interrompues d'une satisfaction permanente ; ils sont tantôt au sommet et tantôt, sinon au bas, du moins au milieu de l'échelle. L'inspiration a ses heures bonnes ou mauvaises ; l'artiste vit d'élans et de défaillances. On peut dire que dans le colossal répertoire de Jacques quelques opérettes sont d'une valeur inférieure, mais aucune n'est nulle. On retrouve dans ses moindres œuvres un talent considérable et une individualité incontestable. C'est toujours et quand même un art personnel dont quelques accords lointains suffisent à nous faire connaître l'auteur, comme on reconnaît une fleur dans l'obscurité par le parfum qu'elle répand.

Rien, madame, n'a manqué au triomphe de votre mari. Aux applaudissements du public de tous les pays, l'esprit de dénigrement s'est mêlé avec une certaine persistance. Mais toutes ces manœuvres ont échoué devant le succès. On a notamment reproché à Jacques d'avoir, sous un

autre régime, contribué à ce qu'on appelait la démoralisation, mot vain et confus qui a l'air de signifier quelque chose, mais qui ne précise rien, comme toutes les autres bêtises dont on se sert dans la langue courante entre gens qui veulent se donner un air important ; cette catégorie de niais a tout un répertoire de rengaînes. En ce qui me concerne, toutes les fois que je rencontre dans la vie quelqu'un qui me dit : *Tu quoque Brutus?* ou bien : *Quousque tandem abutere patientia nostra?* je me méfie de cet homme, car il est sur le point de me chanter l'éternelle romance de la démoralisation du peuple par une pièce de théâtre.

On ne peut toutefois pas nier, madame, que dans une partie de l'œuvre de votre mari se reflète l'époque qui l'a vu éclore, et c'est bien à cause de cela que le talent de Jacques a sa place marquée dans l'histoire de ce siècle. Oui, dans ses plus grands succès d'il y a douze ou quinze

ans, on retrouve le Paris d'alors, le Paris gai, insouciant de l'avenir, le Paris qui s'amuse, qui rit, qui danse. Mais comment serait-on un artiste si on ne recevait pas les commotions de ses contemporains? Il faut être de son temps avant tout, dans tous les arts sans exception. Carpeaux a été de son temps, et c'est pour cela qu'il a été supérieur à tous les statuaires qui ne regardaient que le passé. Qu'est-ce qui nous rend si chers dans les musées les artistes d'autrefois qui peignent leur époque? Teniers, par exemple, dans un simple buveur de bière de son temps, est un peintre d'histoire mieux que ceux de nos contemporains qui deux fois par semaine recommencent « *César devant le Rubicon* ou bien la *Bataille de Pharsale.* » Si donc Jacques a été vraiment le musicien de son époque, il a rempli sa tâche et on fera plus de cas de son œuvre que des efforts impuissants de ceux qui n'ont cessé de refaire ce qui existait avant eux, et ont usé sur l'asphalte

des boulevards ce qui restait des vieux souliers d'une autre génération.

Et c'est pour cela que le nom de Jacques Offenbach est un des plus populaires de ce temps et que son talent a enchanté le plus grand nombre. Quand dans une œuvre tous trouvent leur compte, la foule aussi bien que les délicats, on ne peut plus contester sa valeur : Jacques est un moderne ; sa musique a *le diable au corps* comme notre siècle affairé qui marche à toute vapeur. Jamais on n'eût trouvé le finale du premier acte des *Brigands* au temps des pataches et des coucous. C'est de la vraie musique du dix-neuvième siècle, la musique des trains express et des bateaux à hélice, en un mot du mouvement diabolique de notre temps, et voilà pourquoi elle est populaire non-seulement en France où le talent de Jacques a grandi et à laquelle le compositeur appartient, mais chez tous les peuples ; je ne pense pas qu'il y ait un musicien

plus vraiment populaire que votre mari, et très-certainement il léguera à ses enfants un nom qui leur servira de passe-port dans les quatre coins du globe.

Admettons, madame, que, dans dix ans, il prenne fantaisie à votre jeune fils de parcourir le monde. Un beau matin — ne vous effrayez pas, ceci n'est qu'une supposition, — un beau matin, dis-je, il tombe dans les mains des cannibales :

— Ah ! dit le chef, voilà un jeune blanc qui ne doit pas être mauvais avec une bonne salade.

Puis, s'adressant à sa victime, il lui demande :

— Comment t'appelle-t-on dans ton pays, succulent étranger ?

— Je suis le fils de Jacques Offenbach.

— Rassure-toi, jeune homme ; tu ne seras pas mangé, s'écrie le chef, et que la fête commence !

Et aussitôt on hisse le jeune Offenbach sur un trône, les sauvages entonnent le finale

d'*Orphée* en signe d'allégresse et il ne tient qu'à votre fils de devenir roi de quelque chose tout aussi bien que l'avoué de Périgueux. Voilà qui peut vous rassurer sur l'avenir, madame. Je n'ai jamais été chez les sauvages, mais je suis un touriste enragé. Dans tous les pays que j'ai parcourus, le nom de Jacques Offenbach est également célèbre. Aussi, croyez-le bien, un homme qui occupe à ce point l'esprit de ses contemporains est bien une individualité de valeur et on peut dire de lui que si jamais dans l'avenir son talent périclitait, ce qui existe de lui est si solide que je défie Jacques de jamais démolir sa propre renommée. On a beau le critiquer, ce qui est le droit de chacun, sur un point tout le monde est d'accord, à savoir que son talent est indiscutable. Quelques-uns l'ont appelé un vulgarisateur, mais ce mot qui, dans la bouche des ennemis de votre mari, veut être un blâme, est le plus bel éloge qu'on puisse lui décerner. Ce n'est

déjà pas une si mince besogne de vulgariser un art, c'est-à-dire de rendre les charmes et les séductions de la musique accessibles aux cerveaux rebelles.

Aujourd'hui, madame, votre mari débute dans la carrière littéraire. On ne sait jamais quelle sera la destinée d'un livre, et je ne pense pas que l'éditeur, en me demandant une préface, ait eu l'intention de m'imposer une étude approfondie sur le littérateur Offenbach. Ceci vous explique pourquoi, dans cet avant-propos, je vous ai parlé de tout, excepté de ce volume. La vogue certaine de l'ouvrage est dans la couverture et le nom populaire de l'auteur. Un peu plus ou moins de valeur littéraire ne pourrait rien ajouter à la renommée de musicien de Jacques, ni rien diminuer de sa réputation d'homme d'esprit; mais je ne serais point surpris que cette fantaisie littéraire d'un compositeur de grand talent fût un succès de librairie. Tous ceux qui sont

redevables à Jacques de tant de bonnes soirées doivent être curieux de savoir comment il écrit; ceux-là retrouveront dans son voyage en Amérique le même abandon et la même spontanéité qu'on rencontre dans ses partitions. D'ailleurs je ne pense pas qu'en écrivant ces pages, votre mari ait eu l'intention de renverser la statue de Christophe Colomb et de prendre sa place sur le quai de Gênes. Jacques n'a pas précisément découvert l'Amérique, mais il ajoute une note toute personnelle à tout ce qui a été écrit sur le Nouveau Monde.

Vous, chère madame, qui êtes une des femmes les plus distinguées que je sache, vous ne me pardonneriez pas si j'en disais davantage. Vous avez un tact si sûr en toutes choses que je perdrais certainement de votre estime si je vous affirmais que la littérature française vient de s'enrichir d'un monument glorieux. Ce n'est pas d'ailleurs à de si hautes destinées que le littéra-

b.

teur Offenbach a visé en jetant sur le papier ses impressions de voyage. Il se pourrait que le vent emportât un jour ou l'autre ces feuilles légères, mais ce qui est certain, c'est que vous et vos enfants vous les conserverez pieusement en souvenir de ce voyage lointain, entrepris par un artiste souffrant dans des conditions tout à fait spéciales, non pour récolter de nouveaux lauriers dont il pouvait se passer, mais pour remplir le devoir d'un honnête homme et d'un chef de famille vraiment digne de ce nom.

Ce livre, madame, vous consolera des tristesses dont une si longue absence a dû remplir votre excellent cœur. La joie est rentrée dans votre maison, un instant silencieuse et accablée. Je profite de ces dispositions heureuses pour vous prier de vouloir bien m'excuser si, en tête de cette préface, j'ai, sans vous consulter, inscrit votre nom. Il m'a été tout particulièrement doux de vous adresser ces lignes en reconnaissance de

l'amitié précieuse dont vous m'honorez. Dans cette ville sceptique et affairée vous avez créé un salon vraiment artistique, qui est une des curiosités de Paris en même temps qu'un point de repos pour ceux de vos amis qui, fatigués de la fièvre parisienne, y viennent respirer à l'aise l'atmosphère douce et sereine de la vie de famille, honnête, laborieuse et respectée. Dans ce milieu charmant il est tout naturel que votre mari ait développé les qualités les plus saillantes de son talent : l'esprit et la distinction.

Paris, octobre 1876.

ALBERT WOLFF.

A MA FEMME

Chère amie,

C'est toi qui as voulu que je fasse un livre avec des lettres écrites au hasard de mon cœur et des notes éparses. C'est le premier chagrin que tu me causes. Je t'en garde si peu rancune que je te prie de me permettre de te dédier ce volume, non pour ce qu'il est ou pour ce qu'il vaut, mais parce que j'aime à écrire partout mon estime et mon affection pour toi.

JACQUES OFFENBACH.

AVANT LE DÉPART

A la fin du printemps de 1875, je m'étais installé avec ma famille dans un des trois grands pavillons de la terrasse de Saint-Germain. J'adore cet admirable endroit et je m'y étais réfugié dans l'espoir bien pardonnable d'y goûter un repos devenu nécessaire après un hiver des plus laborieux.

Ma porte avait été interdite à tous les étrangers et surtout à ceux qui de près ou de loin appartenaient au théâtre à un titre quelconque. Vingt ans de travaux et de luttes me semblaient suffisants pour légitimer cette loi dure, mais assez juste, on en conviendra.

Je vivais donc en paix au milieu de ma famille qui est très-nombreuse et de mes amis intimes. Ce n'était pas absolument la solitude, mais c'était la tranquillité.

Un matin que je jouais dans mon jardin avec l'un de mes enfants, on m'annonça la visite de mademoiselle Schneider. Je n'eus pas le courage de maintenir la consigne pour elle : j'ai pour la grande Duchesse de Gerolstein beaucoup d'amitié, et quand je la vois passer, il me semble que ce sont mes succès qui se promènent.

Nous causions de tout et de rien, de nos grandes batailles sous le feu de la rampe, et, pourquoi ne le dirais-je pas, de nos victoires passées et peut-être aussi des combats à venir, lorsqu'on me remit une carte sur laquelle je lus un nom qui m'était complétement inconnu.

J'allais gronder mon domestique lorsque je vis apparaître le propriétaire de la carte. C'était un gentleman très-correct et très-poli, mais je com-

pris tout de suite que j'avais affaire à un homme marchant droit à son but, et que je serais contraint de l'écouter quand même : je me résignai.

— Monsieur, me dit-il, pardonnez-moi d'avoir forcé votre porte, mais je viens pour une affaire importante qui ne vous tiendra pas longtemps et vous n'aurez à me répondre qu'un oui ou qu'un non.

— Je vous écoute, monsieur.

— Je suis chargé, monsieur, de vous demander si vous iriez volontiers en Amérique?

Je m'attendais si peu à une aussi formidable question que je ne pus m'empêcher de rire.

— Monsieur, dis-je à mon visiteur, je vous affirme que pour beaucoup d'argent on ne me ferait pas aller à Saint-Cloud aujourd'hui.

— Il n'est question ni de Saint-Cloud, ni d'aujourd'hui, monsieur, il s'agirait d'aller seulement à l'exposition de Philadelphie au printemps prochain.

— A Philadelphie ! et quoi faire, je vous prie ?

— Monsieur, les Américains aiment fort les grands artistes, ils les reçoivent magnifiquement et les paient de même.

— Ma foi, monsieur, j'avoue que votre proposition est grave et honorable et que dans tous les cas elle mérite réflexion.

— Ah ! monsieur, je n'ai jamais espéré vous décider sur l'heure, prenez tout votre temps. Je ne suis chargé que d'une mission bien simple : savoir si vous iriez volontiers à Philadelphie. Si vous me donnez une réponse favorable, les intéressés viendront s'entendre avec vous, sinon il ne me restera que le regret de vous avoir importuné et le souvenir de l'honneur que vous avez bien voulu m'accorder en m'écoutant.

Je gardai le silence pendant un instant. Mille pensées traversaient mon cerveau. Ceux qui sont pères de famille et qui ont la conscience du devoir les comprendront sans que je les explique, les

autres ne les comprendraient pas, quand même je les expliquerais longuement.

Enfin je répondis :

— Eh bien, monsieur, je n'irais pas *volontiers* en Amérique, parce que, sans compter mes cinquante ans, bien des choses me retiennent ici ; mais, enfin, le cas échéant, ainsi que je l'entrevois, j'irais sans répugnance.

Mon visiteur me salua :

— Voici, me dit-il, tout ce que je voulais savoir.

En déjeunant, je parlai de la visite que je venais de recevoir, mais bien que mon récit fût fait sur le ton le plus gai du monde, il n'obtint aucun succès.

— C'est une folie! tel fut le cri général.

Je m'empressai de prouver que l'affaire n'avait rien de sérieux, j'offris même de parier que je n'entendrais plus parler de rien. Mais un nuage avait passé sur tous les fronts y compris

le mien et il persista pendant toute la saison. Qu'il faut peu de choses pour obscurcir les beaux jours rêvés, et que c'est une grande folie que de laisser sa porte ouverte.

Le lendemain même je reçus la visite de M. Bacquero qui s'était empressé de m'écrire aussitôt qu'il avait su ma réponse.

M. Bacquero est un homme d'affaires dans la bonne acception du mot, il me fit des offres telles que je ne crus pas avoir le droit même d'hésiter et je signai sur-le-champ le traité qu'il me proposait.

Ce jour-là je n'eus pas besoin de raconter ce qui s'était passé, ma famille avait deviné et je compris plus que jamais, en voyant les miens faire tant d'efforts inutiles pour cacher leurs larmes, de quelle douce et sainte affection j'étais entouré.

Tant de tristesse et de doux reproches n'étaient pas faits pour me donner un courage dont j'avais plus besoin qu'on ne pensait.

Je passais de longues nuits sans sommeil, et le matin je n'osais m'endormir, de peur de ne pas trouver tout prêt, en ouvrant les yeux, un sourire pour rassurer les chers êtres qui venaient tristement saluer mon réveil.

Alors j'imaginais mille théories tranquillisantes — nous avions l'hiver devant nous, un hiver c'est bien long ; — qui sait ce qui peut arriver en neuf mois. — L'exposition pouvait n'avoir pas lieu ou être remise indéfiniment, — ça se voyait tous les jours. — L'Amérique avait eu une longue guerre, la guerre pouvait recommencer, c'était presque certain. J'étais dans la position du pauvre diable de la fable à qui le roi avait ordonné d'apprendre à lire à son âne sous peine de périr par la corde. Le brave homme avait accepté en demandant dix ans pour accomplir ce miracle, et comme on le blâmait, il avait répondu :

— C'est bien le diable si dans dix ans le roi, l'âne ou moi, nous ne sommes pas morts.

Mais le philosophe avait dix ans devant lui pour accomplir ce miracle et je n'avais que six mois, le temps me semblait s'écouler avec une rapidité étrange.

Un seul espoir nous soutenait, un espoir bien humain, bien prosaïque. D'après le traité, une somme considérable devait être versée dans la maison de banque de mon ami Bichofsheim, et j'avais voulu me persuader, pour convaincre les miens, que cette formalité ne serait pas remplie.

Un jour, même, je rencontrai l'un de ces hommes qui savent tout sans que l'on sache pourquoi, et d'aussi loin qu'il m'aperçut il s'écria :

— J'ai des nouvelles de *là-bas ;* votre argent n'arrivera pas.

Il me sembla que cet homme aimable me réveillait au milieu d'un affreux cauchemar. Au lien d'entrer au cercle, je dis au cocher de revenir à la maison, et le brave serviteur se mit à brû-

ler le pavé, comprenant que j'apportais au foyer une bonne nouvelle.

En effet, je n'eus pas plutôt fait part de l'indiscrétion que tous les fronts se déridèrent et une gaîté folle s'empara du logis. Elle ne devait pas durer longtemps. Au terme fixé les fonds furent versés, et cette gaîté passagère ne fit qu'accentuer davantage la tristesse douloureuse de la séparation.

LA TRAVERSÉE

Le moment était venu. Moment douloureux pour un homme qui a toujours vécu en Europe que celui où il va s'engager dans une longue route vers un pays lointain ! Aussi ce ne fut pas sans quelques hésitations morales que je me décidai à faire le voyage que l'on me demandait.

Je partis de Paris le 21 avril. Mes deux gendres, Charles Comte et Achille Tournal, mes deux beaux-frères, Robert et Gaston Mitchel, et quelques amis parmi lesquels Albert Volff, Mendel — et mon fils — vinrent m'accompagner jusqu'au Havre. J'étais extrêmement ému en m'embarquant le lendemain. J'avais pensé

rendre la séparation moins dure en empêchant ma femme et mes filles de quitter Paris; mais à ce moment combien je les regrettais!

Le navire partit et lorsqu'en frôlant la jetée il me laissa pour la dernière fois voir mon fils de près, j'éprouvai une douleur poignante.

Tandis que le navire s'éloignait, mes regards restaient attachés sur ce petit groupe au milieu duquel se trouvait mon cher enfant. Je l'aperçus très-longtemps. Le soleil faisait reluire les boutons de son habit de collégien et désignait nettement à mes yeux l'endroit qu'eût deviné mon cœur...

Me voilà sur le *Canada*, un beau navire, tout battant neuf. Il a quitté le quai à huit heures du matin et nous sommes déjà loin de la côte. Le bâtiment marche bien. — Comme moi, il fait son premier voyage en Amérique. Habitué aux premières représentations, je ne crains pas d'assister à ses débuts.

Laissez-moi maintenant vous présenter quelques personnes de l'équipage. A tout seigneur, tout honneur. Le commandant M. Frangeul, un vrai marin, excellent homme, charmant causeur qui prend à tâche, par son esprit, de faire paraître la traversée moins longue à ses passagers.

M. Betsellère, commissaire du bord, a déjà eu le *bonheur* de faire naufrage. Il était sur la *Gironde* quand ce bâtiment heurta la *Louisiane* et fut coulé.

Il fut sauvé miraculeusement, aussi M. Betsellère ne s'effraie plus de rien. « Il en a vu bien d'autres. »

Un tout jeune docteur, M. Flamant, faisait également la traversée pour la première fois. Pauvre docteur! la médecine n'a pas prévalu contre le mal de mer. Comme dès la deuxième journée il ne paraissait plus à table, je me faisais un malin plaisir de faire prendre de ses nouvelles chaque matin.

Parmi les passagers, il y avait d'abord mademoiselle Aimée qui venait de faire une saison triomphale en Russie; Boulard, que j'emmenais avec moi comme chef d'orchestre et qui emmenait avec lui sa jeune femme; M. Bacquero, un charmant Américain qui, très-décidé à me présenter à ses compatriotes, était, comme on l'a vu, arrivé par la force du dollar à me faire faire cette petite tournée artistique. Arigotti, un fort ténor, élève du Conservatoire de Paris, qui, ayant perdu sa voix avait heureusement trouvé une position comme secrétaire de M. Bacquero — jouant facilement du piano et se liant plus facilement encore. Deux jolies Philadelphiennes, quelques négociants allant pour l'exposition et quelques exposants allant négocier; puis, pour finir, quelques voyageurs sans importance.

Je ne puis pas mieux résumer la traversée qu'en transcrivant les quelques lignes que j'écrivis à ma femme en débarquant.

« Les deux premières journées se sont très-bien passées. Le temps était superbe. J'ai admirablement dormi le samedi pendant l'escale de Plymouth. Je m'étais très-bien habitué au bercement du navire, si bien habitué que, dans la nuit du dimanche, le navire ayant tout à coup stoppé, je me réveillai en sursaut. N'ayant pas une grande expérience des traversées, je craignais que cet arrêt brusque ne fût le résultat d'un accident, je sautai en bas de ma couchette, je m'habillai en deux temps, et je montai sur le pont. C'était une fausse alerte. Le navire avait déjà repris sa marche, mais mon sommeil avait disparu et ma confiance avec. Je me recouchai tout habillé, craignant à chaque instant un accident, car tous les quarts d'heure le bateau s'arrêtait; son hélice ne fonctionnait plus régulièrement.

» Comme si ce n'était pas assez, l'orage se chargea de compliquer la situation. Pendant trois

jours et quatre nuits nous fûmes horriblement ballottés. Le roulis et le tangage étaient épouvantables. A l'intérieur du bateau tout ce qui n'était pas solidement attaché se brisait; on ne pouvait se tenir debout ni assis.

» Le lundi, je ne voulus plus rester dans ma cabine. On me fit un lit dans le salon. Le commandant et tout le personnel furent admirables de bonté pour moi et me tinrent compagnie une partie de la nuit cherchant par tous les moyens possibles à me rassurer.

— C'est superbe, me disait le commandant, le navire s'enfonce dans les vagues pour ressortir superbe au bout d'une minute. Vous devriez monter voir ça!

— Mon cher capitaine, lui répondis-je, comme spectateur, voir une tempête de loin ça doit être épouvantablement intéressant; mais j'avoue que comme acteur jouant un rôle dans la pièce, je trouve que c'est d'une gaieté plus que modérée.

» Un trait caractéristique d'une jeune Américaine qui était à bord avec sa sœur : au plus fort de la tempête, au moment où plus d'un faisait tout bas sa prière et recommandait son âme à Dieu (je n'étais pas le dernier, je vous assure), la petite Américaine dit à sa sœur : — « Ma sœur, vous devriez bien tâcher de descendre et me chercher mon joli petit chapeau : je voudrais mourir dans tout mon éclat ! — Nous faudra-t-il aussi vous monter vos gants ? reprit tranquillement la plus jeune..... »

» Avant d'entrer dans le port, le *Canada* accoste les deux petites îles, dites de la quarantaine, où l'on fait la police sanitaire et les visites de douane.

» Quand un navire a des malades à bord, on les débarque dans la première de ces îles, et quand leur convalescence commence, on les transporte dans l'autre.

» Autrefois ces deux îles n'existaient pas. C'était à Long-Island que les steamers attendaient les

douaniers et les médecins ; les douaniers étaient absolument indifférents aux habitants de cette localité, mais les médecins les ennuyaient profondément à cause des malades. Ils trouvaient désagréable cette importation incessante de pestiférés qu'on leur envoyait des quatre parties du monde. Ils finirent par déclarer que dorénavant ils ne voulaient plus que Long-Island servît d'hôpital et que, dussent-ils tirer sur les bâtiments, ils ne les laisseraient plus débarquer leurs malades chez eux.

— Mais où voulez-vous que nous les mettions ? leur demanda le gouverneur de l'État de New-York.

— Mettez-les dans l'île d'en face, il y a assez longtemps que nous en avons la charge : c'est au tour de Staten-Island maintenant.

» Le gouverneur trouva assez juste cette réclamation appuyée de coups de fusils et donna ordre de transporter la quarantaine dans la susdite île.

» Les habitants de Staten-Island ne se contentèrent pas de menacer; ils se révoltèrent et brûlèrent tout simplement les premiers bâtiments qui abordèrent avec ou sans pestiférés.

» L'autorité fut embarrassée. Mais on ne reste jamais longtemps embarrassé en Amérique. Le conseil se réunit et décida que puisque les deux îles habitées ne voulaient sous aucun prétexte recevoir les malades, on en construirait deux autres où il n'y aurait pas d'habitants. Au bout de très-peu de temps, les deux îles que nous voyons sortirent de la mer comme par enchantement.

» Toute l'Amérique est dans ce tour de force.

» On nous attendait la veille, une promenade en mer avait été organisée pour venir au-devant de moi. Les bateaux pavoisés ornés de lanternes vénitiennes, portant des journalistes, des curieux, une bande militaire de soixante à quatre-vingts musiciens, m'attendait à Sandy-Hoock. Mais

comme nous n'arrivions pas, le bateau s'avançait davantage, espérant nous rencontrer ; on était joyeux à bord, on chantait, on riait, la musique jouait *nos plus jolis airs ;* mais à mesure qu'on avançait, le mal de mer avançait aussi, les musiciens n'étaient pas les derniers à en ressentir les effets, ce qui fit, comme dans la symphonie comique d'Haydn où les musiciens disparaissent les uns après les autres, en éteignant les lumières. Les nôtres n'avaient rien à éteindre, mais au lieu de rendre des sons, les uns après les autres rendaient... l'âme dans la mer.....

» Nous fûmes bientôt accostés par un autre bateau qui amenait les principaux reporters des journaux de New-York. Vous comprenez que j'ai fait tout au monde pour ne pas être bête tout à fait. Deux heures après nous sommes arrivés à New-York ; nous étions déjà très-bons amis...

» Le soir, en revenant du théâtre — dès le

premier jour j'ai visité deux théâtres,—je vois la foule assemblée devant mon hôtel. De la lumière électrique partout, on se serait cru en plein jour. Au-dessus du balcon de l'hôtel était écrit en grosses lettres : *Welcome Offenbach*. Un orchestre d'une soixantaine de musiciens me donnait une sérénade. On jouait *Orphée*, la *Grande-Duchesse*. Je n'ose pas vous dire les applaudissements, les cris de vive Offenbach ! J'ai été forcé de paraître au balcon, tout comme Gambetta, et là j'ai crié un formidable *Thank you sir*, formule polie et qu'on n'accusera pas d'être subversive.

» Samedi j'ai été invité à un dîner donné en mon honneur par *Lotos Club*, un des premiers d'ici; des hommes de lettres, des artistes, des négociants, des banquiers, beaucoup de journalistes de toutes nuances. Je vous envoie le menu du dîner...

—Je savais, ai-je répondu aux toasts, que depuis

longtemps j'étais sympathique aux Américains comme compositeur, et j'espérais que, lorsque j'aurais l'honneur de leur être plus connu, je leur serais aussi sympathique comme *homme*. Je porte, ai-je ajouté, un toast aux États-Unis, mais non pas aux États-Unis, tout sec. Les arts et les peuples étant frères : je porte un toast aux États... Unis à l'Europe. »

Ce *speech* que l'émotion seule pourrait faire pardonner a été applaudi à outrance.

» Hier lundi, j'ai été invité au club de la presse, rien que des journalistes, des hommes charmants, spirituels tous — la plupart parlant très-bien le français — beaucoup d'entre eux ont fait un séjour plus ou moins long en France.

» Beaucoup de *speeches* à mon adresse ; j'ai répondu le mieux que j'ai pu. »

NEW-YORK

LE JARDIN GILMORE

Me voici à New-York.

L'hôtel de la *cinquième avenue* où je suis descendu mériterait bien quelques mots de description. On n'a aucune idée en Europe de ce genre d'établissement. L'on a tout sous la main. On trouve attenant à chaque chambre un cabinet de toilette, un bain, et un endroit mystérieux que les initiales W. C. désigneront suffisamment.

Le rez-de-chaussée de l'hôtel est un immense bazar, une ville marchande où tous les corps de métiers sont représentés. Il y a le coiffeur de l'hôtel, le chapelier de l'hôtel, le

tailleur de l'hôtel, le pharmacien de l'hôtel, le libraire de l'hôtel, même le décrotteur de l'hôtel. On peut entrer dans un hôtel aussi peu vêtu qu'Adam avant la pomme, aussi chevelu qu'Absalon avant l'arbre, et en sortir aussi respectable que le fameux comte d'Orsay de fashionable mémoire.

On trouve tout dans la cinquième avenue hôtel, tout; excepté pourtant un polyglotte. Le polyglotte fait complétement défaut. Parmi les deux cents garçons qui font le service de ce gigantesque établissement, on en chercherait vainement un qui parlât français. C'est bien peu commode pour ceux qui ne savent pas l'anglais. Mais en revanche, que d'agréments.

Pour vingt dollars, vous avez une chambre à coucher et un salon avec les accessoires que je viens d'énumérer, et le droit de manger toute la journée. De huit à onze heures, on déjeune, de midi à trois heures, on lunche, de cinq à sept, on dîne et de huit à onze heures du soir, on

prend le thé. Pour prendre vos repas, vous trouvez au premier une salle commune. A peine apparaissez-vous à l'entrée de cette immense galerie où cinquante tables s'alignent méthodiquement, qu'un grand gaillard de maître d'hôtel vient à vous et vous désigne la table où vous devez vous asseoir. N'essayez pas de résister, n'ayez pas de fantaisies, de préférences pour un coin plutôt que pour un autre, il faut céder, c'est la règle. Le maître d'hôtel est le maître de l'hôtel. Il fera asseoir à côté de vous qui bon lui semblera et vous n'avez rien à dire.

Donc vous prenez place. Le garçon ne vous demande pas ce que vous voulez. Il commence par vous apporter un grand verre d'eau glacée ; car il y a une chose digne de remarque en Amérique, c'est que sur les cinquante tables qui sont dans la salle il n'y en a pas une où l'on boive autre chose que de l'eau glacée ; si par hasard vous voyez du vin ou de la bière devant un con-

vive, vous pouvez être sûr que c'est un européen.

Après le verre d'eau, le garçon vous présente la liste des quatre-vingts plats du jour. — Je n'exagère pas. — Vous faites votre menu en en choisissant trois ou quatre, et — c'est ici le côté comique de la chose — tout ce que vous avez commandé vous est apporté à la fois. Si par malheur vous avez oublié de désigner le légume que vous désirez manger, on vous apportera les quinze légumes inscrits sur la carte, tout ensemble. De telle sorte que vous vous trouvez subitement flanqué de trente assiettes, potage, poisson, viande, innombrables légumes, confitures, sans compter l'arrière-garde des desserts qui se composent toujours d'une dizaine de variétés. Tout cela rangé en bataille devant vous, défiant votre estomac. La première fois, cela vous donne le vertige et vous enlève toute espèce d'appétit.

Je n'en dirai pas davantage pour le moment sur les hôtels américains, me réservant d'en faire plus loin une description détaillée. D'ailleurs, tout frais débarqué, je n'ai pas le loisir d'observer beaucoup. Je déjeune vivement, car je n'ai qu'une idée, qu'un désir, c'est de voir le fameux jardin couvert dans lequel, comme dirait Bilboquet, j'allais exercer mes talents.

Je cours donc au jardin Gilmore.

Figurez-vous un vaste jardin couvert. Encadrée dans un massif de plantes tropicales, se dresse une estrade réservée pour un orchestre de cent à cent vingt musiciens. Tout autour, des gazons, des fleurs, des plates-bandes à travers lesquels le public peut circuler librement. Juste en face de l'entrée, une grande cascade est chargée de remplir les intermèdes. Elle imite le Niagara pendant les entr'actes. Les coins du jardin sont occupés par des petits chalets qui peuvent contenir chacun sept à huit personnes et qui rem-

placent très-avantageusement les loges de théâtre. Une grande galerie avec des loges ordinaires et des siéges qui s'étagent en gradins permet à ceux qui aiment à voir et à entendre d'un endroit élevé de satisfaire leur goût.

L'ensemble du jardin rappelle un peu l'ancien jardin d'Hiver, qui eut jadis une si grande vogue aux Champs-Élysées.

La salle peut contenir de huit à neuf mille personnes. Il faut ajouter qu'elle est brillamment éclairée. Des verres de couleurs y forment des arcs-en-ciel du plus pittoresque effet.

Très-enchanté de ma salle, je demandai à M. Gran, le directeur, quelques détails sur l'orchestre que je devais conduire.

Il me répondit :

— Nous avons engagé les cent dix musiciens que vous avez demandés, et je puis vous assurer que ce sont les meilleurs de New-York.

Je vis bientôt qu'il ne m'avait pas trompé.

J'ai eu le rare bonheur d'être sympathique à mon orchestre, dès le début. Et voici comment.

Les musiciens ont ici une vaste et puissante organisation. Ils ont constitué une société hors de laquelle il n'y a pas de salut. Tout individu qui désire faire partie d'un orchestre, doit avant tout se faire recevoir membre de la société. Il n'y a d'exception pour personne. Depuis le chef d'orchestre jusqu'au timbalier inclusivement, tous doivent en faire partie.

J'avais été prévenu de cet état de choses par Boulard, qui avait déjà dirigé une ou deux répétitions et qui, lui, avait été forcé de se mettre dans l'association pour pouvoir conduire.

Dès mon entrée dans la salle, les musiciens me font une ovation. Je les remercie en quelques paroles.

Nous commençons la répétition par l'ouverture de *Vert-Vert*. A peine avais-je fait jouer

seize mesures que j'arrête l'orchestre et m'adressant aux musiciens :

— Pardon, messieurs, leur dis-je. Nous commençons à peine et déjà vous manquez à votre devoir !

Stupéfaction générale.

— Comment ! je ne fais pas partie de votre association, je ne suis pas des vôtres et vous souffrez que je conduise ?

Là dessus, grande hilarité. Je laissai les rieurs se calmer et j'ajoutai, très-sérieusement alors :

— Puisque vous n'avez pas cru devoir m'en parler, c'est moi qui vous prie de me recevoir dans votre société.

On proteste.

J'insiste en disant que j'approuvais absolument leur institution et que je considérerais comme un honneur d'en faire partie.

Des applaudissements prolongés accueillirent l'expression de ce désir.

J'avais conquis mon orchestre. Désormais nous étions tous de la même famille et la plus parfaite *harmonie* ne cessa de régner dans tous nos rapports. Du reste, je me plais à le constater, l'orchestre était composé d'une façon supérieure. Pour chacune de mes œuvres deux répétitions suffirent toujours pour assurer une brillante interprétation.

LA MAISON,

LA RUE, LES CARS

Je ne restai pas longtemps dans cet hôtel de la cinquième avenue où l'on mange tant et où l'on parle si peu français. Au bout de trois ou quatre jours, j'allai habiter une maison particulière dans Madison Square. Là encore je pus voir jusqu'à quel point on pousse le confortable en Amérique. Non-seulement on a chez soi des calorifères pour tous les appartements, le gaz dans toutes les pièces, l'eau chaude et l'eau froide en tout temps ; mais encore dans une pièce du rez-de-chaussée sont rangés symétri-

quement trois jolis petits boutons d'une grande importance.

Ces trois boutons représentent pour l'habitant trois forces considérables : la protection de la loi, le secours en cas d'accident, les services d'un auxiliaire. Tout cela en trois boutons ? Certainement, et il n'y a aucune magie dans cette affaire.

Les trois boutons sont électriques. Vous appuyez sur le premier, et un commissionnaire apparaît pour prendre vos ordres. Vous touchez le second, un policeman se présente à votre porte et vient se mettre à votre disposition. Le troisième bouton vous permet enfin de donner l'alarme en cas d'incendie et d'amener en quelques instants autour de votre maison une brigade de pompiers.

Ce n'est pas tout.

Outre ces trois boutons, vous pouvez encore, si bon vous semble, avoir dans votre cabinet de

travail ce qui se trouve dans tous les hôtels, dans les cafés, dans les restaurants, voire même chez les débitants de boissons et de tabac, c'est-à-dire le télégraphe. Quand vous en manifestez le désir, on installe chez vous un petit appareil qui fonctionne du matin au soir et du soir au matin et qui vous donne toutes les nouvelles des deux mondes. Un ruban de papier continu se déroulant dans un panier d'osier vous permet de lire les dernières dépêches de Paris, de la guerre en Orient aussi bien que celles des élections de Cincinnati et de Saint-Louis. A toute heure vous avez la hausse et la baisse de tous pays, vous savez à la minute si vous avez fait fortune ou si vous avez sauté.

Si les intérieurs new-yorkois sont extrêmement pratiques, la ville elle-même est organisée d'une façon merveilleuse.

Les Américains n'ont pas l'habitude de donner comme nous à leurs rues les noms des per-

sonnages qui gouvernent ni de changer ces dénominations toutes les fois qu'un gouvernement disparaît. Notre usage serait trop peu commode pour cette République qui change de président tous les quatre ans. Au bout de vingt ans une rue aurait porté plus de noms que le plus nommé de tous les hidalgos de Castille. Pour éviter les inconvénients qu'entraînerait notre système, les Américains ont préféré désigner leurs rues et leurs avenues par des numéros. Première avenue, deuxième avenue. Cela n'a rien de politique et ne change jamais.

Dans les squares, qui sont magnifiques, on voit très-peu de statues. Washington en a une, assez modeste.

Quel contraste avec la France où tout le monde est plus ou moins sculpté dans le marbre ou coulé en bronze, ce qui fait que notre pays commence à ressembler à un immense

musée d'hommes en redingotes, le musée de la *Belle-Jardinière* !

Passe encore pour les dieux et les déesses de l'antiquité ; eux au moins ont un certain caractère et ne manquent pas de fantaisie ; mais puisque nous voulons à toute force avoir des statues femmes, ne serait-il pas temps de négliger un peu les messieurs et de penser un peu plus à ces dames dont les toilettes se prêteraient beaucoup mieux que les nôtres à l'art plastique.

De ma fenêtre, je découvre, dans Madison Square, un détail curieux et charmant. Dans les arbres, sur les branches supérieures, on a placé des petites maisonnettes à demi cachées sous les feuilles. C'est pour loger les moineaux apportés d'Europe. Les petits oiseaux dépaysés sont l'objet d'attentions de toute sorte. La loi les protége. Il est défendu d'y toucher. On les respecte comme les pigeons de Saint-Marc.

La plupart des rues sont littéralement abîmées

par les rails qui les traversent en tous sens. Ce réseau de fer marque l'itinéraire des tramways auxquels on donne ici le nom de *cars*.

Le *car* américain ne ressemble en rien à nos voitures parisiennes, ni même aux omnibus que les Parisiens appellent américains. D'abord le nombre des voyageurs n'est pas limité. Tous les siéges de la voiture ont beau être occupés, il y a toujours de la place. Les derniers venus se tiennent debout, accrochés à des courroies qui pendent dans l'intérieur du véhicule. Ils s'entassent sur la plate-forme. Ils se hissent sur le dos du conducteur au besoin. Tant qu'il y a une saillie libre, un genou vacant, un marchepied inoccupé, le conducteur n'annonce pas que la voiture est complète. Un *car* qui n'est construit que pour vingt-quatre personnes, arrive à en transporter trois fois autant d'un bout de la ville à l'autre et pour la modique somme de cinq *cents*.

J'ai parlé des nombreux rails qui zèbrent les rues. Les Américains qui sont malins, ont trouvé le moyen de les utiliser pour leur compte. Ils se sont fait faire des voitures dont les roues s'adaptent exactement aux rainures du rail. De la sorte, ils vont plus vite et fatiguent moins leur attelage. Ils ne quittent guère la voie ferrée que pour prendre le devant sur les lourds véhicules des compagnies.

Quelquefois les *cars* arrivent à toute vitesse derrière eux avant qu'ils n'aient le temps de se déranger. Mais une bousculade de ce genre est bien vite réparée. Les chevaux abattus se relèvent. Le cocher se recale sur son siége sans se plaindre et se remet sur les rails aussitôt le *car* passé.

Les omnibus qui ne vont pas sur des rails n'ont pas de conducteur pour recevoir l'argent. Le voyageur paie lui-même sa place à la compagnie, sans se servir d'intermédiaire. En montant,

il met dans une petite boîte placée à cet effet le prix de son parcours.

Je demandai à un Américain si la compagnie ne perdait pas beaucoup d'argent avec ce système.

— Cela lui coûterait plus cher, me répondit-il d'entretenir un conducteur et quelqu'un pour le surveiller. Elle perd moins à s'en rapporter à l'honnêteté de ses clients.

Le côté pratique des Américains se trahit dans les plus petits détails, la petite boîte caissière dont je viens de parler a deux usages. Dans la journée, elle perçoit les cents. Le soir, elle s'illumine et devient lanterne.

Je n'ai pas fini avec les voitures. La plupart sont surmontées de gigantesques parasols qui servent à deux fins, d'abord à garantir le cocher de la chaleur qui est terrible, ensuite à inscrire des annonces. On m'a assuré que tous les huit jours ce parasol monstre était changé aux

frais de celui qui bénéficiait de la réclame.

Le succès des cars, qui passent de minute en minute, est considérable. Ce genre de locomotion est tout à fait entré dans les habitudes américaines. Tout le monde s'en sert, même les femmes et les hommes les plus distingués. Et ils ont, ma foi, bien raison, car les voitures de place à un ou deux chevaux, sont hors de prix. Elles sont confortables, c'est évident; elles sont bien entretenues, cela est encore vrai; mais il est dur néanmoins de payer un dollar et demi pour faire une course dans une voiture à un cheval. Celles qui ont deux chevaux coûtent deux dollars. Sept francs cinquante et dix francs ! Et si vous avez le malheur de ne pas fixer le prix d'avance, pour une simple promenade au Central Park, on exigera que vous donniez sept dollars, trente-cinq francs pour une promenade de deux heures !

Si le grand nombre de cars et d'omnibus qui

circulent dans les rues de New-York offre d'incontestables avantages, il présente des dangers sérieux pour les piétons. Aussi a-t-on établi, aux endroits les plus passants, des traversées en dalles. Un policeman est spécialement chargé de veiller sur ce point à ce que les passants ne soient pas écrasés. Il faut le voir s'acquitter de sa besogne, prendre très-paternellement par la main une dame et un enfant, et les conduire du côté opposé de la rue en arrêtant toutes les voitures sur le passage. Cette précaution est très-goûtée par les Américaines qui font des détours considérables pour se faire piloter par l'agent de la force publique.

On m'a expliqué que, si on avait le bonheur de se faire écraser sur les dalles de traversée, on aurait droit à une forte indemnité, mais que si par |malheur cette aventure vous arrivait au moment où vous êtes sur le pavé, même tout à côté des dalles, non-seulement vous n'auriez droit

à aucune indemnité mais encore le propriétaire de la voiture pourrait exiger de vous des dommages-intérêts pour l'avoir retardé dans sa marche.

LES

THÉATRES DE NEW-YORK

Un de mes premiers soins en arrivant à New-York a été de parcourir les théâtres encore ouverts.

Les principaux théâtres de la ville sont admirablement bien installés. Tous bâtis sur le même modèle, ils ont la forme d'un vaste amphithéâtre, offrant une longue suite de gradins superposés. Il n'y a que huit loges dans chacun d'eux : quatre loges d'avant-scène à droite, quatre loges d'avant-scène à gauche. Encore ces loges sont-elles délaissées. La plupart du temps, on les trouve vides, même quand le reste de la

salle est comble. La meilleure société préfère les fauteuils d'orchestre et de première galerie.

Comme il y a très-peu de directeurs ayant une situation fixe, les théâtres sont loués pour une saison, pour un mois et même pour une semaine.

Un directeur a le droit de faire trois ou quatre fois faillite; il n'est pas déconsidéré pour si peu. Plus il fait de plongeons, plus il revient sur l'eau.

On m'a montré un directeur honoré de six ou sept faillites en me disant :

— Il est joliment habile celui-là. L'hiver prochain, il produira une troupe superbe.

— Mais comment fait-il pour trouver de l'argent? demandai-je.

— Ce sont les personnes à qui il doit qui lui en prêtent dans l'espoir qu'il fera de bonnes affaires un jour et qu'elles retrouveront tout ce qu'elles ont perdu.

L'Académie de musique est le théâtre où l'on joue le grand opéra. Je n'ai pu le voir, parce qu'en huit mois, il n'a joué que pendant soixante jours. Il a eu quatre semaines de vogue quand Tietgens a paru dans la *Norma*. Puis Strakoch est arrivé avec la Bellocca qui n'a pas eu grand succès, malgré les réclames étourdissantes qui l'avaient précédée.

Les périodes les plus brillantes de ce théâtre ont été celles du passage de Nillsson, de la Lucca, de Morel, de Capoul et de Camposini.

A *Booth's theater*, on joue la tragédie, la comédie ou l'opéra, selon la fantaisie du directeur qui loue la salle. J'y ai vu représenter *Henri V* par un artiste qui ne manque pas de mérite, M. Regnold. La mise en scène était très-belle.

Huit jours après, on donnait sur la même scène l'*Étoile du Nord* avec miss Kellog, cantatrice anglaise, qui flotte entre trente-deux et

trente-quatre ans et qui a une fort belle voix. L'opéra de Meyerbeer n'ayant pas été suffisamment répété, manquait absolument d'ensemble dans le finale du second acte surtout. Les chœurs et l'orchestre couraient les uns après les autres. Course inutile. Ils n'ont jamais pu se rejoindre. On croyait assister à une œuvre médiocre de Wagner.

Par exemple, ce qui ne manquait pas de gaîté, c'était de voir, aux fauteuils d'orchestre, confondus parmi les spectateurs, quelques trombones et quelques bassons qui poussaient une note de temps à autre. J'avoue que cela m'intriguait. Quels étaient ces musiciens? Fallait-il voir en eux des amateurs, des trombones de bonne volonté qui venaient sans invitation donner du renfort à l'orchestre? Mon incertitude ne fut pas longue. Un coup d'œil me suffit pour découvrir la cause de cette anomalie. L'emplacement réservé aux exécutants n'ayant pas été

suffisamment agrandi, on avait dû reléguer les cuivres au delà de la balustrade.

A l'*Union Square theater*, j'ai vu *Ferreol* représenté en anglais par une très-bonne troupe d'ensemble. J'ai assisté à une représentation de *Conscience*, une pièce très-habilement faite par deux jeunes auteurs américains, MM. Lancaster et Majuns. C'est là encore, m'a-t-on dit, que *Rose Michel* fut joué avec un immense succès.

Le soir où j'ai été à *Wallack's Theater*, l'affiche annonçait la quatre centième réprésentation d'une pièce intitulée *The Mighty Dollard*, le Puissant Dollar. Les principaux rôles étaient tenus par deux artistes hors ligne, M. et madame Florence. L'un m'a rappelé notre excellent Geoffroy, et l'autre notre sémillante Alphonsine. Ce couple d'artistes qui joue depuis plus de vingt ans ensemble est des plus aimés en Amérique. Quant aux autres acteurs ils m'ont frappé par l'ensemble parfait de leur

jeu. J'ai remarqué surtout une charmante ingénue qui a dix-sept ans à peine, qui se nomme miss Baker et qui tient son emploi de jeune première d'une façon très-remarquable. Je n'ai pas oublié non plus une excellente jeune personne miss Cummins.

Le *Wallack's Theater* est dirigé par M. d'Entsch, un des plus jeunes et des plus habiles *impressarii* de New-York. Pour donner une idée de ce que c'est qu'un directeur américain, M. d'Entsch a réengagé M. et madame Florence pour *quatre cents nuits*. Il doit parcourir avec ces artistes toutes les principales villes de l'Union de New-York à San-Francisco, en jouant toujours la même pièce, *le Mighty dollard*.

Impossible de voir le *Lyceum Theater*, fermé pour la saison d'été. C'est dans ce théâtre que Fechter a eu tant de succès dans la *Dame aux Camélias* et dans plusieurs autres pièces. On y a joué aussi des drames avec chœurs et orchestre.

C'est au *Lyceum Theater* que pour la première fois on mit l'orchestre hors de la vue du public, tentative que Wagner renouvelle en ce moment à Bayreuth. On a bien vite trouvé les inconvénients de cette innovation. D'abord l'acoustique était très-mauvaise; puis les musiciens, entassés dans un bas-fond et ayant trop chaud, se rafraîchissaient comme ils pouvaient. Le premier soir, ce fut un violon qui défit sa cravate et qui déboutonna son gilet. Le lendemain, les altos ôtaient leurs jaquettes et jouaient en manches de chemise. Huit jours après, tous les exécutants se mettaient complétement à leur aise.

Un soir, le public vit tout à coup sortir des dessous du théâtre un léger nuage de fumée. Il y eut une véritable panique.

C'étaient les musiciens qui fumaient!

Cette alerte suffit pour que l'on se débarrassât non pas des musiciens, mais de cette ridicule

invention. Les exécutants remirent bravement leurs habits et reprirent leur place dans la salle.

Un autre théâtre que je n'ai pu voir, c'est le grand *Opéra-House*, fermé comme le précédent.

Opéra-House a été construit par le fameux Fisk, assassiné comme on sait par son ami Stokes.

Ce Fisk était une des physionomies les plus originales et les plus marquantes de New-York. Parti de très-bas, il vendait dans sa jeunesse de la petite mercerie et de la pommade. Il est devenu non-seulement directeur du plus grand théâtre de New-York; mais aussi vice-président d'un chemin de fer, commodore d'une ligne de steamers et colonel d'un régiment.

Il avait de l'audace et de l'énergie dans ses entreprises et beaucoup d'originalité dans sa façon de faire. Toute personne qui voulait être employée dans le chemin de fer qu'il dirigeait devait préalablement s'enrôler dans le régiment

qu'il commandait. Il s'était composé de cette façon un des plus beaux régiments de New-York. Parfois il lui prenait fantaisie de réunir tous ses soldats et de les faire galamment défiler sous les yeux de quelque belle dame. Ce jour-là le chemin de fer faisait relâche et les stations étaient fermées sur toute la ligne.

Le somptueux colonel avait des équipages et des chevaux magnifiques. Il ne sortait jamais que dans une grande et belle voiture découverte attelée de huit chevaux.

Il y a une histoire d'amour qui explique sa mort tragique; le grand impressario fut la victime d'un drame intime, et une double vengeance décida de son sort.

Du reste, voici les faits :

Fisk devint éperdument amoureux d'une belle Américaine à laquelle il fit une cour insensée. Spectacles prodigieux donnés en son honneur, défilés du fameux régiment, relâches successives

de son chemin de fer, il mit tout en œuvre pour réussir, et naturellement il réussit. Naturellement aussi, la première chose que fit Fisk fut de présenter sa maîtresse à son ami Stokes. Depuis le roi Candaule les amants ont toujours été les mêmes. Stokes avait une assez belle fortune; il trouva la belle à son goût et Fisk devint... le plus heureux des trois jusqu'au jour où un hasard lui fit découvrir la trahison de son ami.

Je ne sais si son premier mouvement fut de porter la main à son revolver; mais je sais que la réflexion lui fit abandonner cette solution comme insuffisante. Il avait trouvé mieux.

Sans témoigner en aucune façon à son ami Stokes la haine qu'il lui portait, il parut s'attacher davantage à lui. Il le fit entrer dans certaines affaires qu'il dirigeait, engager tout son avoir sur des valeurs qu'il soutenait, puis quand il l'eut bien enferré, il jeta du papier sur la

place, encombra le marché, provoqua une baisse formidable à la suite de laquelle le bon ami Stokes fut complétement ruiné.

Je pense que Fisk, satisfait de sa petite combinaison, eut alors un entretien avec Stokes dans lequel il lui expliqua le pourquoi et le comment de sa ruine. Ce qu'il y a de certain, c'est que Stokes, qui ne comprenait probablement pas la plaisanterie, jura à son tour de se venger. Comme il avait moins d'esprit que son ennemi, il eut recours à un procédé vulgaire, mais sûr. Il attendit un jour que Fisk sortît de Central Hôtel où logeait la belle Américaine, et il lui brûla tranquillement la cervelle.

Si Fisk avait survécu, il aurait certainement fait faire avec ce sujet un beau drame pour son théâtre.

Le dernier théâtre où je suis allé est le *Fifth avenue Theater*, une très-belle salle, où l'on jouait un gros drame, *Pique*, dont les situations

avaient été pillées un peu partout. Le drame, bien entendu, est de M. Boucicault.

Il y a encore à New-York deux théâtres allemands et un théâtre français, qui joue de temps à autre, quand il trouve un directeur. Cela arrive quelquefois.

Je ne dois pas terminer ces notes sur les théâtres américains sans parler d'une petite salle où j'ai entendu les Minstrels.

Là, il n'y a que des Nègres. Les artistes sont nègres, les chœurs sont nègres, les machinistes sont nègres, le directeur buraliste, le contrôleur, l'administrateur, ni homme ni femme, tous Moricauds.

En arrivant au théâtre, j'aperçus un orchestre, nègre, cela va sans dire, qui râclait des airs plus ou moins bizarres. Quelle ne fut pas ma surprise quand je vis que j'attirais l'attention des musiciens. Tous ces messieurs noirs me montraient les uns aux autres. Je n'aurais

jamais cru que j'étais connu de tant de nègres et cela ne laissait pas que de me flatter un peu.

Le spectacle était assez drôle, ce qui fit que je restai. Quel fut mon étonnement lorsque, après l'entr'acte je rentrai dans la salle, de voir la même comédie se renouveler à mon égard, c'est-à-dire les musiciens me désigner les uns aux autres. Cette fois ils étaient blancs, tous blancs comme les fariniers dans la *Boulangère*. J'étais de plus en plus flatté, mais voyez ce que c'est que la gloire. J'appris que c'étaient les mêmes musiciens et que depuis le directeur jusqu'au dernier machiniste c'étaient de faux nègres, qui se barbouillaient et se débarbouillaient la figure trois ou quatre fois par soir, selon les nécessités de la pièce.

L'ART EN AMÉRIQUE

L'étranger qui parcourt les États-Unis a mille occasions d'admirer. En Amérique plus que partout ailleurs, l'intelligence et le travail humain ont produit des merveilles. Il serait superflu de faire l'éloge de l'industrie si puissamment organisée, si bien servie par des machines dont la perfection et la force étonnent l'imagination. Il serait oiseux de rappeler les prodiges accomplis sur cette terre, qui, il y a à peine cent ans, était encore vierge, le réseau formidable de chemins de fer et de télégraphes qui se développe chaque jour et enfin les progrès de

toute nature qui y rendent la vie matérielle si facile.

Mais une réflexion attristante vient troubler le voyageur dans son admiration. Le spectacle de la situation actuelle de l'Amérique dénote un manque d'équilibre dans l'emploi des forces humaines. La grande poussée qui a fait des États-Unis une nation si considérable a été dirigée d'un seul côté. Elle a triomphé de la matière ; mais elle a négligé de s'occuper de tout ce qui pouvait charmer l'esprit.

L'Amérique est aujourd'hui comme un géant de cent coudées, qui aurait atteint la perfection physique, mais auquel il manquerait une chose : l'âme.

Cette âme des peuples, c'est l'art, expression de la pensée dans ce qu'elle a de plus élevé.

En lisant le chapitre consacré aux théâtres, on a déjà pu voir combien l'art dramatique était négligé aux États-Unis, et dans quelles condi-

tions déplorables il se trouvait. Pour avoir de bons artistes, des troupes d'ensemble et des auteurs, il faut des institutions stables, un long entraînement sur place, une tradition qui se fait lentement. A New-York il n'y a ni opéra permanent, ni opéra-comique permanent, ni même un théâtre d'opérettes qui puisse être assuré de vivre deux ans. Il n'existe pas une scène pour les auteurs classiques ou modernes qui puisse offrir assez de garanties de durée pour devenir une école. Le théâtre vit, en Amérique, au jour le jour. Les directeurs et les troupes sont tous des nomades. La plupart des artistes sont des artistes de passage, empruntés au vieux monde, qui viennent faire une saison et qui partent.

Ce que je dis pour l'art dramatique s'applique aussi bien aux autres arts. Ni la musique, ni la peinture, ni la sculpture ne se trouvent en Amérique dans des conditions convenables pour

se développer. Il y a pourtant des peintres, me dira-t-on, et des sculpteurs. Je ne le nie pas. J'en pourrais citer quelques-uns qui ont beaucoup de talent : Bierstadt, Stunt, Ball, Carlisli, Mismie, Ream et bien d'autres. Quelle est la lande où l'on ne trouve pas une fleur ? Je vois bien quelques fleurs, mais je ne vois pas de jardin. En d'autres termes, je vois bien quelques peintres ; mais je ne vois pas d'école en Amérique.

Il importe à la gloire des États-Unis de remédier à une lacune aussi considérable. Il faut qu'un peuple si grand ait toutes les grandeurs, qu'il ajoute à sa force industrielle l'éclat et la gloire que les arts sont seuls capables de donner à une nation.

Quels sont les moyens propres à développer les beaux-arts en Amérique ?

Si j'avais à répondre à cette question, je dirais aux Américains :

— Vous avez chez vous tous les éléments nécessaires. Les hommes intelligents et bien doués, les tempéraments artistiques ne vous manquent pas. La preuve en est dans les travaux de ces quelques Américains dont je citais les noms tout à l'heure, qui, sans culture, dans un milieu défavorable, sont arrivés à produire des œuvres. Vous avez l'argent, vous avez des amateurs distingués, des collectionneurs dont les galeries sont justement célèbres. Utilisez tous ces éléments et vous réussirez.

L'État — c'est un principe admis chez vous — ne devant pas intervenir dans cette réforme par des subventions, c'est à vous de vous organiser. En Europe l'État ne subventionne que quelques grandes scènes de capitales. Ce sont les municipalités qui subventionnent dans les plus petites villes les entreprises théâtrales, les musées. Les conseils municipaux font beaucoup pour les arts dans notre pays. Ils s'occupent non-seule-

ments de théâtres et des musées ; mais ils entretiennent souvent dans les conservatoires et les académies des jeunes gens qui montrent des dispositions artistiques. Imitez cet exemple, et si les conseils municipaux ne veulent pas vous aider, créez de grandes sociétés protectrices des arts, et des sociétés correspondantes dans tous les grands centres. Réunissez des capitaux. Cela vous sera facile, et que l'initiative privée joue chez vous le rôle protecteur que les gouvernements jouent en Europe.

Pour relever l'art dramatique, subventionnez des théâtres : ayez des directeurs stables, assurés contre la faillite ; il vous faut deux scènes de musique et une scène pour les œuvres littéraires. Il vous faut surtout un conservatoire où vous formerez des élèves excellents si vous composez le corps enseignant comme il convient, c'est-à-dire en appelant et en retenant chez vous les artistes de mérite d'Europe. Le jour où vous

aurez des théâtres permanents et un conservatoire organisé comme je viens de le dire, vous aurez beaucoup fait pour l'art dramatique, pour les compositeurs et les auteurs américains, mais vous ne récolterez pas immédiatement le fruit de vos efforts. Il faudra peut-être dix ans, vingt ans pour que les établissements que vous fonderez produisent les excellents résultats que l'on est en droit d'en attendre. Qu'est-ce que vingt ans ? vingt ans pour faire que vos élèves deviennent des maîtres, vingt ans pour que vous ne soyez plus les tributaires de l'art européen, dix ans pour que les théâtres de l'ancien monde viennent vous demander vos artistes comme aujourd'hui vous lui demandez les siens ?

Ce que j'ai dit pour les théâtres, je puis le répéter pour les autres branches de l'art. Créez des musées publics ; c'est en visitant les musées que les hommes vraiment doués pour l'art dé-

couvrent souvent en eux-mêmes la faculté créatrice que Dieu leur a donnée ou même ces facultés d'assimilations qui souvent touchent de près le génie. C'est par la contemplation des chefs-d'œuvre que le goût se forme et s'épure.

Créez des académies de peinture et de sculpture, et choisissez vos professeurs parmi les meilleurs de nos académies. Les maîtres modernes ne consentiraient pas à se fixer hors de leur pays; mais il n'est pas nécessaire d'avoir les plus grands peintres ni les plus grands sculpteurs. D'autres qu'eux possèdent les qualités nécessaires pour l'enseignement. C'est à ceux-là qu'il faut s'adresser. N'épargnez pas l'argent. C'est à cette seule condition que vous formerez une école américaine, qui pourra figurer dans les annales de l'art, avec les écoles italienne, hollandaise, espagnole et française.

Il a suffi de cent ans pour que l'Amérique arrivât à l'apogée de la grandeur industrielle.

Le jour où ce peuple qui a donné des preuves si admirables de volonté, d'activité et de persévérance voudra conquérir un rang parmi les nations artistiques, il ne lui faudra pas longtemps pour réaliser ce nouveau rêve.

LES RESTAURANTS

TROIS TYPES DE GARÇONS

Il y a beaucoup de restaurants à New-York et à Philadelphie.

A New-York on mange très-bien chez Brunswick, qui est Français, moins bien chez Delmonico, qui est Suisse, et assez bien chez Hoffmann, qui est Allemand. Il y a encore Morelli qui est Italien et Frascati qui est Espagnol et chez qui l'on dîne à prix fixe à raison d'un dollar par tête. J'ai vu beaucoup d'autres restaurants où il m'a semblé qu'on mangeait énormément, mais je ne saurais vous dire si l'on y mange bien.

L'avantage de Brunswick sur Delmonico, c'est que le premier a un immense salon comme on n'en trouve pas à Paris.

A Philadelphie, les restaurants les plus en vogue sont le restaurant français de Pétry et la maison italienne de Finelli. Je ne parle pas de Verdier qui n'est là que provisoirement et dont la salle à manger est à deux heures de la ville, c'est-à-dire dans l'exposition même.

Par ce qui précède on a déjà pu se rendre compte qu'il n'y a pas de restaurants américains proprement dits. C'est une chose assez curieuse à signaler. Les Américains tiennent des hôtels ; mais la cuisine semble être le privilège exclusif des étrangers. Rien n'est plus facile que de faire un repas à la française, à l'italienne, à l'espagnole ou à l'allemande. Rien n'est plus difficile pour un étranger que de faire un repas américain en Amérique.

J'allais oublier de parler du plus intéressant

de tous les restaurants, du restaurant *où l'on mange pour rien*.

Il ne viendrait certainement à aucun de nos hôteliers français l'idée d'ouvrir une table gratuite. Malgré l'axiome de Calino qui prétend qu'on peut encore s'enrichir en perdant un peu sur chaque chose parce qu'on se rattrape sur la quantité, ni Bignon, ni Brébant, ni le café Riche n'ont encore fait une tentative semblable. Il faut aller dans les pays de progrès pour voir cela.

A New-York, plusieurs restaurateurs connus donnent cependant à manger pour rien — à la seule condition qu'on prenne une boisson quelconque, quand bien même elle ne coûterait pas plus de dix cents. Les dimanches où, grâce à une défense de la police, les restaurants ne peuvent servir à boire, c'est tant mieux pour le consommateur. Le lunch est servi tout de même. Je puis affirmer cela, l'ayant vu pratiquer chez Brunswick.

Et on dit que la vie est chère en Amérique !

Il ne faut pas croire que le repas gratuit est composé de choses frivoles. En voici le menu, tel que je l'ai copié sur place.

Un jambon,

Un énorme morceau de bœuf rôti,

Lard aux haricots,

Salade de pommes de terre,

Olives, cornichons, etc.,

Fromages,

Gâteaux secs.

Nourriture saine et abondante, comme on voit. Dans ce menu, le plat de résistance est en somme le bœuf rôti. Les consommateurs ont le droit de couper eux-mêmes les tranches qui leur conviennent.

A côté du buffet où sont placés les mets du lunch gratuit, il y a une forte pile d'assiettes, et un monceau de fourchettes et de couteaux ; mais généralement ces messieurs préfèrent

LES RESTAURANTS 75

prendre avec leurs doigts ces plats succulents. Il y en a même quelques-uns d'entre eux qui puisent à pleines mains dans le saladier ! j'en frémis encore.

Comme j'exprimais mon étonnement et mon horreur, le maître d'hôtel crut devoir me tranquilliser.

— Cela nous choque moins que vous. *Times is money*. Et ces messieurs sont si pressés.

Que ce soit à l'hôtel ou au restaurant, les garçons qui vous servent sont souvent des types à part.

Ainsi, comme je l'ai déjà fait remarquer ailleurs, vous arrivez dans la salle commune et vous vous mettez à la table que le maître d'hôtel vous désigne, un garçon vous apporte un grand verre rempli d'eau glacée. Vous pourriez rester là des heures entières en tête-à-tête avec votre glace sans que personne vînt vous déranger. Il faut appeler un autre garçon. Celui-ci vous pré-

sente le menu. Mais vous mourez de soif et vous voulez boire autre chose que de l'eau. Le garçon préposé au menu s'en va lentement chercher un troisième garçon qui vous apporte enfin la boisson demandée. Vous vous croyez sauvé. Erreur. Celui qui porte la bouteille n'a pas le droit de la déboucher et c'est un quatrième garçon — du moins c'était ainsi à l'hôtel Brunswick — qui a le monopole du tire-bouchon. Cette petite mise en scène fort agaçante s'étant renouvelée plusieurs fois, je déclarai un beau jour que je ne remettrais plus les pieds dans la maison si l'on ne modifiait un état de choses aussi ridicule.

Le lendemain, lorsque j'arrivai pour déjeuner, je trouvai les vingt ou trente garçons du restaurant formant la haie sur mon passage et portant tous gravement le tire-bouchon au poing.

Depuis cette époque, on n'attend plus chez Brunswick.

Le premier soir de mon arrivée, je dînai à l'hôtel de la cinquième avenue, dans mon appartement, en compagnie de quelques amis. On venait de servir le potage, lorsque j'entendis tout à coup une espèce de sifflotement. Étonné, je regarde autour de moi, me demandant qui pouvait se permettre de siffler en mangeant. Bien entendu, ce n'était aucun de mes convives : c'était le garçon.

Ma première pensée fut de le faire taire en le mettant à la porte. Je me levais déjà, quand mes amis, qui avaient remarqué le même phénomène, me firent signe de ne rien dire. Nous continuâmes de dîner. Quant au musicien, timide d'abord, il s'enhardit peu à peu. Il risqua bientôt des petites roulades et peu à peu aborda les plus grands airs. Tantôt, pris d'une soudaine tristesse, il se complaisait dans les motifs sombres. Puis tout à coup, sans qu'on pût en deviner la raison, les mélodies les plus

vives et les plus gaies s'envolaient de ses lèvres.

A la fin du dîner, je fis remarquer au garçon l'inconvenance qu'il avait commise en nous donnant de la musique à table sans en être prié.

— Ah! voilà, monsieur, j'aime la musique et je m'en sers pour exprimer mes impressions. Quand un plat me déplaît, je siffle des airs tristes. Quand un plat me convient, je siffle des airs gais. Mais quand j'adore un plat...

— Comme la bombe glacée de tout à l'heure ? interrompis-je.

— Monsieur l'a remarqué ? Alors je siffle mes airs les plus gais.

— Vous trouvez ça gai l'air de la *Grande-Duchesse*, que vous siffliez tout à l'heure ?

— Un air de monsieur, c'est si amusant !

Comme je n'aime pas beaucoup entendre siffler ma musique, je priai le maître d'hôtel, lorsqu'il m'arriverait de dîner dans mon appartement, de ne plus m'envoyer un garçon SIFFLEUR.

Seconde silhouette de garçon.

Elle est assez curieuse aussi.

C'est à Philadelphie que j'eus le plaisir de faire la connaissance de cet original. J'étais arrivé dans cette ville à neuf heures et demie du soir; mes amis et moi, nous mourions littéralement de faim. A peine débarqués, nous nous précipitons sur un indigène :

— Un bon restaurant, s'il vous plaît ?

— Pétry.

— Allons chez Pétry.

Aussitôt dit, aussitôt fait, et nous voilà attablés. Sans perdre un instant nous faisons notre menu.

— Garçon?

— Messieurs.

— Donnez-nous d'abord une bonne julienne.

Le garçon fait la grimace.

— Oh ! je ne vous conseille pas d'en prendre ; les légumes sont bien durs ici.

— Bien... nous nous passerons de potage. Vous avez du saumon ?

— Oh ! le saumon ! certainement nous en avons ; nous l'avons même depuis longtemps. Il n'est peut-être pas de la première, ni de la dernière fraîcheur.

— Alors un chateaubriand bien saignant.

— Le cuisinier les fait très-mal.

— Des fraises.

— Elles sont gâtées.

— Du fromage.

— Je vais le prier de monter. Je le connais. Il viendra tout seul.

— Dites donc, garçon, vous ne devez pas rapporter grand'chose à votre patron ?

— Je tiens surtout à ne pas mécontenter mes clients.

— Si j'étais M. Pétry, je vous flanquerais à la porte.

— M. Pétry n'a pas attendu vos conseils. Je sers ce soir pour la dernière fois.

Sur ces mots, il nous salua très-profondément et.... nous soupâmes admirablement.

Troisième variété.

Un type tout à fait exceptionnel, c'est le garçon ou plutôt ce sont les garçons qui servent chez le restaurateur Delmonico.

Un directeur nous donna un soir un souper auquel il avait invité les principaux artistes de son théâtre. Le repas fut charmant. Comme toutes les bonnes choses, il eut une fin. L'heure des cigares et de la causerie vint et nous restâmes dans notre salon à fumer en buvant des boissons glacées... Nous n'avions plus alors besoin de la présence des serviteurs de la mai-

son, aussi remarquai-je avec surprise que le garçon qui nous avait servi revenait à des intervalles très-rapprochés, et restait à écouter ce que nous disions. N'étant pas l'amphytrion, je ne crus devoir me permettre aucune observation. Quant aux personnes qui se trouvaient là, aucune d'elles n'avait remarqué cet étrange manége.

A la fin du souper et avant de nous séparer, je priai à mon tour le directeur et ceux de ses artistes qui avaient assisté à la première réunion de vouloir bien venir souper avec moi dans le même restaurant.

Après le souper, le même fait se reproduisit. Le garçon vint nous rendre visite après le café. Je l'observai alors avec plus d'attention et je vis qu'il faisait le tour de la table en regardant fixement chacune des personnes présentes. Quand sa revue fut passée, il sortit; mais ce fut pour revenir quelques minutes après

et recommencer son examen et sa promenade. Il allait de nouveau se retirer, quand je l'interpellai.

— Garçon, voilà plusieurs fois que vous entrez sans être appelé ; que cela ne vous arrive plus.

— Désolé, monsieur, me répondit-il, mais c'est par ordre de M. Delmonico que nous entrons dans les salons et dans les cabinets particuliers toutes les cinq minutes.

— M. Delmonico est donc de la police, pour vous envoyer entendre ce que disent ses clients?

— Je n'en sais rien, monsieur. Ce que je sais, c'est que M. Delmonico me mettrait à la porte si je n'exécutais pas à la lettre ses instructions.

— M. Delmonico pense-t-il que nous allons lui enlever ses nappes et ses couverts, ou que nous sommes capables d'oublier un seul instant dans son fameux restaurant qu'une tenue décente est de rigueur? Eh bien, je vous préviens d'une

chose, mon pauvre garçon. Il est une heure et demie du matin. Nous allons rester ici jusqu'à sept heures. Si vous voulez vous conformer aux ordres de votre patron, vous avez encore soixante-six visites à nous rendre.

— Monsieur, je les ferai.

Je n'ai pas besoin d'ajouter qu'après avoir donné ainsi un libre cours à notre indignation, nous n'exécutâmes pas notre projet. Nous partîmes, jurant un peu tard — il était près de deux heures — que l'on ne nous y reprendrait plus.

Les New-Yorkais qui ne tiennent pas à ce que toute la ville sache le lendemain comment ils ont passé leur soirée la veille, feront bien de se défier des garçons qui exécutent si ponctuellement les ordres du restaurateur Delmonico.

LES FEMMES

L'INTRODUCTION — LE PARK

Les femmes et même les jeunes filles jouissent ici de la plus grande liberté. J'ai idée que lorsque Lafayette a été combattre pour la liberté de l'Amérique, il n'a eu en vue que les femmes, car elles seules sont vraiment libres dans la libre Amérique.

Mes collaborateurs Meilhac et Halévy disent dans la *Vie parisienne* qu'il n'y a que les Parisiennes qui savent sortir à pied. Ils n'ont pas vu les Américaines allant, venant, trottinant, se garant des voitures, relevant leurs robes d'un geste coquet et découvrant des jambes exquises avec un art tout particulier.

Il faut avouer qu'il n'y a peut-être pas de femmes plus séduisantes que les Américaines. D'abord elles sont jolies dans une proportion qui est inconnue à Paris. Sur cent femmes qui passent, il y en a quatre-vingt-dix qui sont ravissantes.

De plus elles savent s'habiller. Elles portent des toilettes d'un goût parfait, des toilettes pleines de tact, vraiment élégantes. On les dirait sorties de chez Worth.

Je ne critiquerai qu'une chose dans leurs costumes, c'est une poche placée à la hauteur du genou, à l'endroit où pendait jadis l'aumônière des châtelaines. Cette poche a un usage exclusif : c'est le porte-mouchoir. De loin, quand un coin de linge blanc sort de cette ouverture, on se demande si la belle dame que l'on regarde n'a pas été victime d'un accident et si ce n'est pas le vêtement très-intime que l'on découvre à travers une déchirure de la jupe.

Toutes les Américaines que l'on rencontre tiennent leur porte-monnaie bien serré dans leurs mains, afin que le pick-pocket—car il y en a à New-York peut-être autant qu'à Paris, — n'ait pas la tentation indécente de fouiller dans leur poche.

On voit à partir de midi des jeunes filles entrer seules dans les restaurants élégants et prendre tranquillement leur lunch avec aussi peu d'inquiétude qu'un vieux célibataire européen. D'autres attendent au coin de la cinquième avenue, ou ailleurs, leurs équipages auxquels elles ont donné rendez-vous pour aller se promener au Central Park.

Chose étrange pour le Parisien dépravé, qui aime à suivre les femmes, personne, à New-York ou dans toute autre ville des États-Unis, ne se permettrait d'emboîter un pas significatif derrière une jeune Yankee et encore moins de lui adresser la parole même pour lui offrir son parapluie.

Pour pouvoir lui offrir cet objet avec ou sans son cœur, il faut être présenté ou *introduit*, comme elles disent.

Mais ne croyez pas que les formalités de l'introduction soient bien terribles ni bien difficiles à remplir. A défaut d'un ami commun, d'une relation, une annonce dans le *Herald* suffit.

J'ai parlé tout à l'heure du Central Park. Cette promenade est le rendez-vous du monde élégant; mais elle ne ressemble en rien à notre bois de Boulogne.

Une grande plaine rocheuse, habilement dissimulée sous un tapis de gazon vert soigneusement entretenu, quelques bouquets de beaux arbres, une ou deux pièces d'eau, et des routes magnifiques, voilà le bois de New-York. Chaque jour on y assiste à un défilé de voitures plus nombreux qu'à un *corso* italien. Et quelles voitures! Les carrossiers new-yorkais semblent

s'être appliqués à inventer des véhicules bizarres qui se rapprochent plus ou moins de deux types principaux. L'un, extrêmement lourd, est une espèce de landau du moyen âge, de carrosse massif, de berline monstre, où l'on peut à la vérité loger beaucoup de monde et dans des conditions de confortable très-satisfaisantes. Mais quel vilain aspect et que ces maisons roulantes sont laides à voir ! Une grande fenêtre, percée derrière la caisse et fermée par un rideau qui vole toujours, ne fait que les rendre plus disgracieuses encore. L'autre type est au contraire d'une légèreté inouïe. Il se compose d'une boîte minuscule avec ou sans capote, pouvant recevoir une ou deux personnes au plus, et posée sur quatre grandes roues si minces, si grêles qu'elles donnent à la voiture l'air d'un grand faucheux. Ces buggys, c'est ainsi qu'on les appelle, ont souvent la capote levée ; mais comme cette dernière est

percée à jour de tous les côtés, elle a toujours l'air d'être en loques et donne à l'ensemble un aspect des plus misérables. Il n'est pas rare de voir des jeunes filles du meilleur monde conduisant seules deux chevaux vigoureux attelés à ce léger équipage.

La première fois que je vis le Park, ce fut en compagnie d'un Américain bien connu à New-York; à chaque pas il se croisait avec quelqu'un de ses amis. Je remarquai qu'il saluait certaines personnes très-bas, tandis que devant certaines autres il touchait à peine le rebord de son chapeau. Je lui en demandai l'explication.

Il me répondit avec le plus grand sérieux :

— Ce monsieur que je viens de saluer si respectueusement est un homme très-posé dans la société new-yorkaise; il vaut un million de dollars. Cet autre qui passe maintenant n'en vaut que cent mille. Aussi est-il moins bien vu que

le précédent. Je le salue avec moins de cérémonie. Ce sont des nuances qu'on observe en Amérique où il n'y a en fait d'aristocratie que celle du travail et du dollar.

HISTOIRE

DE DEUX STATUES

La France, toujours généreuse, se dit un beau matin : « Que pourrais-je bien faire pour être agréable à l'Amérique ? »

L'idée lui vint qu'il serait peut-être bon de rappeler au Nouveau Monde que Lafayette n'était pas complétement étranger à ses libertés.

Une dépêche fut immédiatement envoyée au président Grant par le câble sous-marin. La dépêche fut très-concise, le mot coûtant trois francs soixante-quinze centimes :

« *Grant, président, Maison-Blanche,*
Washington.

» *Voulons vous être très-agréable. Vouloir*
» *faire pour votre beau pays statue La-*
» *fayette. Qu'en pensez-vous ? Réponse*
» *payée.* »

La réponse ne se fit pas attendre ; en voici la copie telle qu'on me l'a communiquée :

« *Voulons vous être très-agréable ; voyons*
» *aucun inconvénient à proposition.*
» *Faites statue Lafayette. Faites bien*
» *emballer et faites parvenir franco port.*
» *— Amérique reconnaissante.* »

Ceci se passait sous M. Thiers. On vota immédiatement un crédit et l'on chargea M. Bartholdi, un de nos plus habiles sculpteurs, de se mettre immédiatement en rapport avec Lafayette. Trois mois après, la statue terminée était envoyée au ministère.

Pendant un an il n'en fut plus question.

Quelques Français résidant en Amérique s'émurent de cet oubli et chargèrent un commerçant, qui allait en Europe pour ses affaires, de demander ce que la statue était devenue.

Aussitôt débarqué, le commerçant se rendit chez M. Thiers. Il ignorait que le président venait de céder sa place.

— Adressez-vous à mon successeur, lui dit M. Thiers.

Le commerçant va à la présidence, sollicite un moment d'entretien qu'on lui accorde et qui se termine par ce conseil.

— Adressez-vous au ministre compétent.

Le ministre compétent reçoit fort bien le commerçant et lui dit en le reconduisant:

— Adressez-vous au directeur des beaux-arts.

— J'aurais dû y penser plus tôt, se dit le solliciteur en courant à la direction.

Par bonheur le directeur est visible, on introduit le commerçant dans son cabinet et le dialogue suivant s'engage :

— Je viens vous demander des nouvelles de la statue de Lafayette.

— Attendez un peu. Mon chef de cabinet sait probablement de quoi il est question. Il y a si peu de temps que je suis ici.

On fit venir le chef du cabinet.

— Avez-vous entendu parler d'une statue de Lafayette?

— Elle est dans les caves du ministère, répondit gravement le chef du cabinet.

— Eh bien, monsieur le directeur, voulez-vous donner l'ordre de la faire monter et la faire expédier immédiatement aux États-Unis, franche de port?

— Mais, monsieur, je n'ai pas d'ordres du ministre ; et quand bien même j'en aurais, je n'ai pas d'argent disponible pour faire cet envoi.

— Pourtant cette statue ne peut pas rester éternellement dans les caves. La France l'a promise à l'Amérique. L'Amérique l'attend avec impatience.

— Mais, monsieur, je ne veux pas vous empêcher de l'emporter. Je dirai même plus. Je vous y autorise.

Notre négociant ne voulait pas revenir sans son Lafayette ; d'ailleurs il avait son idée et ne se fit pas dire la chose deux fois. Il chercha la statue et la fit expédier séance tenante en Amérique en la consignant au consulat général de France à New-York.

Peu de temps après, il arrivait lui-même dans cette ville et se présentait chez notre consul général, et voilà à peu près la conversation qui s'engagea.

— Eh bien, monsieur le consul général, je reviens de France.

— Soyez le bienvenu.

— Je l'apporte avec moi.

— Quoi ?

— La statue !

— Quelle statue ?

— La statue de Lafayette.

— Ah ! tant mieux, fit le consul.

— Je l'ai fait consigner à la douane.

— Vous avez bien fait.

— Et à votre nom ?

— A mon nom, pour quoi faire ?

— Parce que c'est vous qui devez payer le droit et le frêt.

— Le frêt ! moi ! le gouvernement ne m'a donné aucun ordre à ce sujet.

— Voyons, monsieur le consul général, il ne s'agit que de quelques billets de mille francs.

Le consul, naturellement, fut intraitable.

Heureusement pour notre commis voyageur en statues, il s'était formé en Amérique un comité français qui trouva le moyen de délivrer

le malheureux Lafayette de la douane américaine. Le plus curieux de l'histoire, c'est que Lafayette, délivré, n'en est pas plus avancé ; à l'heure où j'écris, on n'a pas encore trouvé l'emplacement pour le poser dignement sur son socle.

La France, de plus en plus généreuse, se dit un beau matin : « Que pourrais-je bien faire pour être agréable à l'Amérique à l'occasion de son centenaire ? Si je lui offrais une statue ?

Va pour une statue. Une souscription s'organisa. Français et Américains y prirent part, et d'un commun accord on décida que la statue représenterait : *La Liberté éclairant le monde.*

M. Bartholdi, déjà nommé, fut chargé de l'exécution de ce travail.

Sa nouvelle création n'eut pas à subir toutes les mésaventures de la statue de Lafayette. L'œuvre s'acheva sans que rien vînt se jeter à la traverse, et quand tout fut terminé, l'artiste

se rendit en Amérique pour chercher un endroit propice à l'emplacement de sa grande *Liberté éclairant le monde*.

Une parenthèse.

Je ne sais pas trop pourquoi on a choisi ce sujet. Le Nouveau Monde, à ce qu'on prétend, possède toutes les libertés et, par conséquent, il n'a pas besoin d'être éclairé davantage.

Je ferme la parenthèse.

M. Bartholdi, après d'assez longues recherches, trouva enfin ce qu'il désirait : une position magnifique, un socle naturel émergeant des eaux, en un mot Bedloés Island.

— C'est ici, s'écria-t-il.

Sans perdre un instant, le sculpteur raccole des ouvriers et les amène sur l'îlôt pour creuser les fondations.

Pendant que ses hommes travaillaient, l'artiste considérait avec émotion le trou qui se faisait de plus en plus profond. Suivant le fil de

sa pensée, il voyait, dans ces premiers coups de pioche, le point de départ du monument grandiose auquel son nom serait éternellement attaché. Il en était là de ses rêves quand il sentit une main qui le frappait sur l'épaule.

Le sculpteur se retourne et se trouve en présence d'un policeman.

— Que faites vous là ? lui demande gracieusement l'agent de la loi.

— Je fais creuser les fondations de la *Liberté éclairant le monde*.

— Qui est-ce qui vous a donné la liberté de faire ce trou ?

— Mais, c'est...

— Vous ne savez pas qui ?

— Pardon ! c'est l'Amérique ! l'Amérique qui m'a commandé une statue. Je cherchais un endroit convenable pour élever mon monument. Celui-ci est merveilleux.

— Ce que vous me dites là m'intéresse beau-

coup; mais, malgré toute les libertés dont on jouit en Amérique, apprenez, monsieur, qu'on n'a pas celle de faire un trou aussi considérable sans autorisation. Veuillez donc, s'il vous plaît, me suivre chez le maire.

Les terrassiers qui s'étaient arrêtés à la vue du policeman, avaient déjà remis leur veste et firent mine de quitter le terrain.

— Ne partez pas, s'écria le sculpteur avec désespoir, dans cinq minutes, je serai de retour avec l'autorisation.

Cinq minutes !

L'artiste n'avait pas prévu une chose, que dis-je, plusieurs choses :

Construire sur un terrain communal, sans autorisation, était une chose aussi impossible en Amérique que partout ailleurs. Le maire ne pouvait prendre sur lui une pareille responsabilité. Il convoqua le conseil municipal. Le conseil municipal réuni trouva qu'une question

de cette importance ne pouvait être tranchée sans qu'on eût pris l'avis du gouverneur de l'État. Le gouverneur de l'État ne pouvait rien faire sans consulter le président de la République. Le président de la République était l'humble exécuteur des décisions de la chambre, dont les résolutions devaient être en dernier ressort examinées par le Sénat.

Pourquoi ne fera-t-on pas pour la *Liberté éclairant le monde*, ce qu'on a fait pour la quarantaine? Construire une île sur pilotis; voilà une idée aussi grande que le monument. Seulement il faudra veiller à ce que la construction soit solide; s'il arrivait en effet un bouleversement, l'île de Bartholdi pourrait s'en aller à la dérive. Qui sait où le hasard la conduirait? sur les côtes de France peut-être? peut-être aussi à Paris, devenu port de mer [1]?

[1]. Les comptes rendus des journaux touchant l'inauguration des deux statues dispensent le lecteur d'imaginer une conclusion au chapitre humoristique du maëstro.
(*Note de l'éditeur.*)

LES

LIBERTÉS EN AMÉRIQUE

L'Amérique est bien le pays des libertés. On n'y peut creuser un trou sans déranger toute la hiérarchie gouvernementale; mais en revanche, on y circule librement, on s'y marie librement, on y mange librement. Par exemple, il y a une restriction bien triste à constater au milieu de cette abondance de libertés, c'est qu'on n'y boit pas tous les jours librement.

Un dimanche, après avoir conduit mon orchestre avec chaleur, par une température sénégalienne, je me précipite dans un *bar*, —

en français, une buvette. Je demande un verre de bière.

Le maître de l'établissement me regarde d'un air triste :

— Impossible, monsieur, je n'ai plus de garçons.

— Comment ? vous ! Qu'avez-vous donc fait de votre nombreux personnel ?

— Tous mes garçons sont en prison pour avoir voulu servir des clients malgré la défense formelle.

— Il est défendu de boire le dimanche ?

— Expressément défendu.

— Je vais bien voir cela.

Je cours à l'hôtel Brunswick et je commande bravement :

— Un sherry-cobler.

— Je regrette, monsieur, d'être obligé de vous refuser ; mais le bar est fermé, et pour cause. Tous mes garçons sont arrêtés.

— Mais, je meurs de soif.

— La seule chose qu'il nous soit permis de servir, c'est un soda.

Et c'était partout comme cela dans la ville de New-York. Ce dimanche-là, on a coffré trois cents garçons qui avaient osé porter des rafraîchissements aux clients. Bienheureux encore qu'on n'ait pas arrêté du même coup les clients qui avaient assez demandé à boire !

Quelle singulière liberté !

En Amérique, on n'a pas non plus le droit de se pendre.

Un ivrogne se pend. C'est un maladroit. Il se pend mal puisqu'au bout de quelques heures on le fait revenir à la vie. Dès qu'il a repris ses sens, on le traîne chez le juge qui le condamne à six mois de prison. Ordinairement, c'est trois mois. On a doublé la dose en faveur de celui-là parce qu'il y avait récidive ; à la troisième fois, on le condamnerait à mort.

Pour s'ôter la vie, il faut une autorisation préalable du gouverneur.

Les Nègres ont été émancipés. La belle et pompeuse réforme! Les bons noirs sont libres, archilibres. Vous allez voir comment.

Les cars et autres voitures publiques leur sont interdits. Dans les théâtres, ils ne sont admis sous aucun prétexte. Et ils ne sont reçus dans les restaurants qu'à la condition de servir. Ainsi vous voyez :

Liberté, Égalité, Fraternité.

Vous croyez peut-être que les nègres sont seuls à n'avoir pas toutes les libertés désirables : erreur.

L'hôtelier du *Cataract-Hôtel* à Niagara a fait insérer dans les principaux journaux une note ainsi conçue :

« *Étant dans un pays parfaitement libre, ayant*
» *le droit de faire chez moi ce qui me plaît, je*
» *décrète :*

» ARTICLE UNIQUE

» *A partir d'aujourd'hui, les juifs sont exclus*
» *de mon hôtel.* »

Il n'est peut-être pas inutile d'ajouter que cet hôtelier libéral a été forcé au bout de deux ans de céder son établissement pour cause de mauvaises affaires.

Quand je fus arrivé à Philadelphie, je profitai du premier dimanche que j'eus de libre pour me rendre à l'exposition. Je trouvai le palais fermé.

Il était défendu aux exposants de mettre leurs produits en montre le dimanche. Le soir, la fantaisie me prit d'aller au théâtre. Ah! bien oui! Fermé, le théâtre, fermés aussi les concerts — tout comme à New-York.

Le seul jour de la semaine qui appartienne au travailleur est le dimanche. Il pourrait profiter de ces quelques heures de relâche pour

s'instruire ou se distraire, pour se perfectionner dans son métier en regardant les beaux produits exposés par les plus grands industriels des deux mondes: l'exposition est fermée. Il pourrait encore profiter du dimanche pour se délasser l'esprit en assistant à la représentation de quelque bonne pièce. C'est précisément ce jour-là qu'on ferme tout, les expositions, le théâtre et le concert. Si quelque chose est respectable, c'est certes l'ouvrier. Après son rude labeur de la semaine, il a besoin du repos moral de l'esprit. S'il sort avec sa famille, il ne peut même pas se désaltérer avec une bouteille de bière. Aussi que fait-il? Tandis que sa femme et ses enfants vont à l'église ou à la promenade, il reste chez lui, en tête-à-tête avec une bouteille de whiskey.

La liberté du travail, de l'invention et de l'exploitation est énorme dans ce pays. Les inconvénients qui en résultent sont énormes aussi.

Lorsqu'une idée traverse le cerveau d'un

Américain, elle est vite mise en pratique. Je citerai pour exemple le développement si rapide des *cars* qui ont détrôné les omnibus en un rien de temps. Maintenant les cars sont tout à fait à la mode. Il y a des tramways partout. La largeur des rues ne permettant plus d'installer de nouveaux rails sur le sol, un inventeur a imaginé de construire des chemins de fer aériens. Belle idée qu'il s'est empressé de réaliser.

Voici ce qu'on raconte à ce propos.

Une dame, qui venait d'acheter un charmant petit hôtel dans Broad ways, part pour la campagne et revient au bout de cinq ou six mois s'installer définitivement dans sa nouvelle demeure. Elle arrive pendant la nuit, dort d'un profond sommeil. Le lendemain matin des roulements de tonnerres, des sifflements effroyables la réveillent, elle court à sa fenêtre,

> Belle sans ornement, dans le simple appareil
> D'une beauté qu'on vient d'arracher au sommeil.

Et que voit elle? un train qui passe à toute vitesse devant elle. Des têtes de voyageurs curieux à toutes les portières.

La dame s'évanouit.

En revenant à elle, sa première idée, avant même de fermer la fenêtre, fut d'envoyer chercher son avocat et d'intenter un gros procès à la nouvelle compagnie. La maison qu'elle avait achetée deux cent mille dollars ne valait plus que le quart de cette somme; mais elle avait la liberté de la revendre.

Il y a un jour où l'on jouit en Amérique d'une liberté illimitée, c'est le 4 juillet, l'anniversaire de l'indépendance.

Tout est permis ce jour-là, et, Dieu sait comment on profite de cette latitude. J'ai conservé un numéro du *Courrier des États-Unis* qui donne des détails curieux sur cette mémorable journée. Laissant de côté un grand nombre d'accidents d'un intérêt secondaire, j'arrive immédia-

tement au chapitre des accidents sérieux.

L'article intitulé : *le Revers de la médaille* commence ainsi :

« Les premiers rapports ne nous avaient donné qu'un aperçu très-incomplet des malheurs ou accidents arrivés à New-York.

Une jeune fille de dix-neuf ans, Mary Henley, du n° 261, Seizième rue, se promenait dans la Huitième avenue avec deux de ses amies. Près de la Vingt-deuxième rue, des *fire crackers* ont été lancés, comme le veut la coutume, sur les promeneuses. Elles n'y ont pas prêté attention, et ce n'est qu'après avoir marché encore la distance d'un « brock » environ que Mary Henley a senti qu'elle brûlait; ses vêtements étaient en feu. Affolée de douleur, elle s'est mise à courir, flambant des pieds à la tête. Il a fallu plusieurs hommes pour maintenir la pauvre jeune fille, tant ses horribles douleurs la faisaient se débattre avec énergie. Les flammes ont été étouffées,

mais il était trop tard; le corps de Mary Henley n'était plus qu'une plaie vive.

Pendant l'exhibition pyrotechnique au parc du City Hall, une bombe a fait explosion au milieu d'un groupe de spectateurs, dont cinq ont été blessés, trois dangereusement.

Nous avons enfin sous les yeux une liste de quarante-neuf personnes — enfants pour la plupart — qui ont été blessés le jour ou le soir du 4 juillet. Les uns ont perdu un œil, les autres une main, ceux-ci ont eu une côte enfoncée, ceux-là ont eu le visage ou d'autres portions du corps brûlés. Quelques-uns se sont blessés eux-mêmes en maniant des armes à feu, ou en faisant partir des pétards, ou en tombant de toits ou de fenêtres; mais les neuf-dixièmes au moins doivent leurs blessures à des coups de pistolet tirés « par quelqu'un qui est resté inconnu ». La charité commande de croire que la plupart de ces inconnus ont simplement été maladroits.

Ces faits désastreux ne sont pas particuliers à la ville de New-York. Toutes les grandes villes des États ont vu se produire des faits semblables.

A Washington où « la fête du centenaire a été célébrée avec très-peu d'éclat » — qu'est-ce que cela aurait été si la fête avait été plus brillante? — l'élément « rowdy » a fait grand tapage et, avant la nuit, quatre assassinats étaient commis, tous étaient le résultat de l'ivresse. Beaucoup de personnes ont visité la tombe de Washington, à Mount Vernon; malheureusement, ce lieu sacré n'a pas été exempt de désordres et d'effusion de sang. Plusieurs ivrognes se sont battus à coups de couteau. Personne n'a été arrêté. »

Au tour de Philadelphie maintenant :

« — La journée du 4 juillet a été funeste pour Philadelphie. Indépendamment de l'incendie dont nous parlons ailleurs, et dans lequel

quatre personnes ont trouvé la mort, cette ville a eu une conflagration ruineuse causée par l'imprudence avec laquelle il est de tradition de manier les armes à feu. Des jeunes gens tiraient des coups de canon près du chantier de bois de construction de Collins et compagnie, au pied de Laurel street. L'étoupe servant de bourre a été lancée sur des bardeaux et y a mis le feu. Tel a été le commencement d'un incendie qui a causé pour 250,000 dollars de dégâts et fait une masse de ruines du quartier compris entre le côté est de l'avenue Delaware et le bord de l'eau, et entre Laurel et Shackamaxon streets.

Nous avons calculé que le prix total de chaque coup de canon était d'environ un quart de million de dollars; retombant pour la plus grande part sur diverses compagnies d'assurances. »

On peut juger d'après ces quelques extraits du nombre considérable d'accidents, d'incen-

dies, de morts, qui se produisent le 4 juillet sur toute l'étendue des États.

Quant à moi, j'avoue que ces excès me font grandement apprécier nos détestables gouvernements qui prohibent carrément les libertés qui mettent la vie des citoyens en danger ; et qui nous feront protéger par nos braves gendarmes. J'ai vu ce qu'était la liberté illimitée. Je préfère nos sergents de ville.

Voici la note comique après le drame, bien que ce dernier incident soit raconté très-sérieusement par un journal américain.

Pour donner une idée des résultats que l'on peut obtenir avec le système de la liberté tel qu'on le pratique en Amérique, je copie textuellement un fait-divers que je viens de lire dans la *Presse libre de Detroit*.

« La fête de l'Indépendance a été célébrée avec beaucoup d'éclat à Detroit. Tous les citoyens ont payé de leur personne en cette occasion. Pour ne citer qu'un exemple, voici ce qui est arrivé à la famille Hamerlin, l'une des mieux posées de l'État.

A six heures du matin, le chef de cette famille, voulant fixer un drapeau à la fenêtre du deuxième étage de sa maison est tombé dans la rue. Une chute malheureuse ! Il a cassé trois pots de fleurs et une de ses côtes. Cela a été le commencement d'une série de désordres indescriptibles. En effet, pendant que les voisins entonnaient dans le gosier du blessé de la limonade et du cognac, et que les médecins se disputaient le malade tombé du ciel, le tout avec des hurrahs en faveur de l'indépendance, madame Hamerlin compliqua la situation en dégringolant dans l'escalier de service. La pauvre femme voulait empêcher son fils Johnny de faire éclater

des pétards dans le four. Elle ne s'est rien cassé, heureusement, mais après sa chute le souffle lui a manqué pour crier : « Vive l'Indépendance ».

Le père et la mère étant hors de service, les petits Hamerlin ont profité de la circonstance. John, furieux de ne pouvoir tirer son feu d'artifice dans le four, a imaginé de se fourrer des pétards partout : deux dans les mains et un dans la bouche. Une étincelle et voilà les trois pétards qui prennent feu à la fois. Embrasement général. Le pauvre John a le palais brûlé. Il devra rester bouche close pendant longtemps.

Le fils cadet s'amuse à enflammer des traînées de poudre. Il se grille les mains. Renonçant au dur métier d'artificier, il sort pour tâcher d'oublier ses souffrances... Le soir, on frappe à la porte de la maison Hamerlin.

— Qu'est-ce qu'il y a ?

— C'est votre fils que je vous ramène. Il est dans un triste état, un trou à la jambe.

On couche le fils.

Reste la fille. Celle-là n'a rien eu de bien intéressant. Un gamin qui passait près d'elle l'a seulement atteinte à l'oreille droite avec une torpille, et un monsieur étranger à la maison lui a tiré un coup de fusil si près de l'oreille gauche qu'elle en est restée sourde.

Dans un mois la famille Hamerlin sera remise à neuf. Il n'y paraîtra plus. Du reste il ne faut pas croire que les victimes de Detroit soient dans la désolation. Au contraire. M. Hamerlin nous a dit de la meilleure foi du monde :

— Avoir fêté l'Indépendance avec éclat comme nous l'avons fait, cela vaut bien 10,000 dollars !

LA CORPORATION

Une des manies chères aux Américains consiste à se grouper et à fonder des sociétés à propos de tout et à propos de rien, sous n'importe quel nom. Tout prétexte est bon. Aussi les corparations abondent-elles aux États-Unis. Il faudrait un volume pour les énumérer toutes. Parmi les plus importantes on cite la société de tempérance, la société de la loge maçonnique, celle des *old fellows*, (les vieux garçons), celle des hommes gras, celle des hommes maigres, celle de la grande République, etc., etc..

J'en passe et des meilleures.

Il suffit d'une simple autorisation du maire

pour qu'une société qui a envie de faire une sortie pour une manifestation quelconque envahisse les rues et se répande triomphalement dans la ville. L'association qui sort a droit à tous les égards, à tous les respects. Omnibus, cars, voitures particulières, piétons, tout doit s'arrêter sur son passage. Couper une manifestation est un acte répréhensible.

J'ai assisté à quelques promenades de sociétés, et j'ai pu voir que, dans le défilé, les insignes honorifiques, les décorations, les rubans de toutes couleurs, les écharpes de toutes nuances et même les panaches jouaient un très-grand rôle. Les Américains aiment beaucoup cela. Comme le gouvernement n'a encore institué aucun ordre, ils remédient à cette lacune en se décorant eux-mêmes. On m'a cité des régiments qui, pendant la guerre de la sécession, avaient créé des décorations qu'ils se sont mutuellement décernées.

Les sociétés américaines, qui sortent à tout bout de champ, ont pensé qu'il importait à leur dignité de faire quelque bruit dans le monde. Aussi ont-elles, pour la plupart, des musiques ou des fanfares militaires. — Mais quelle musique!

J'ai vu à Philadelphie une de ces sociétés en promenade. Drapeaux, bannières, costumes, chars, tout cela est réglé comme une marche dans une féerie avec un luxe décoratif étonnant et souvent de bon goût dans chaque bande militaire qui accompagne les différents groupes de la promenade. Il y avait bien une douzaine de musiciens qui tracassaient des pistons et des trombones et qui marchaient à la queue sur deux rangs très-espacés. Le chef d'orchestre s'était placé au milieu et jouait de la clarinette. Derrière lui venaient le triangle, le tambour et la grosse caisse. Jugez quelle harmonie étrange l'accouplement de ces

quinze musiciens devait produire. Ce qui me réjouit le plus ce fut de voir la grosse caisse, qui frappait à tour de bras son instrument, s'appliquer à le maintenir dans une position horizontale afin que chacun pût bien voir l'annonce d'un pharmacien qui s'épanouissait en belles lettres noires sur la peau d'âne.

LA RÉCLAME

La publicité de cette grosse caisse m'amène à dire un mot de la réclame telle qu'elle est comprise et pratiquée aux États-Unis.

On sait bien que les Américains sont grands amateurs d'annonces ; mais il faut avoir parcouru leur pays, visité les grandes villes, les plus petites bourgades et même les sites les plus sauvages, pour savoir jusqu'à quel point ils poussent leur passion.

J'ai rencontré, un jour, à New-York, deux geunes gens qui se promenaient bras dessus, bras dessous. On leur avait attaché, avec des épingles, une pancarte sur le dos.

GREAT SALE OF SERVING MACHINES

BROADWAY N°.

Était-ce une plaisanterie? Ces messieurs voyageaient-ils sérieusement pour leur maison? Je pencherais plutôt pour cette dernière hypothèse. Quoi qu'il en soit, tous les passants se retournaient, riaient, et regardaient l'affiche. Le marchand avait atteint son but.

On trouve des annonces partout et de tous les genres. Il n'y a pas de drapeau pendu à une fenêtre qui ne soit défiguré par une réclame. Les rues sont, çà et là, surmontées d'arcs-de-triomphe qui n'ont d'autre but que de donner avis de ventes prochaines. Les murs sont tapissés d'affiches d'une grandeur inouïe. Les marchands de moutarde font graver leur nom et leur adresse sur le pavé des rues. Il pleut des prospectus dans les omnibus et dans les voitures, sans compter les placards pendus à l'intérieur.

Sozodont !.. voilà un mot que j'ai vu partout et dont j'ignore encore le sens. — C'est certainement une annnonce. Un Américain aurait demandé ce que cela voulait dire. Mais, en véritable Français, je ne m'y suis pas intéressé à ce point-là.

Cependant, en chemin de fer, j'ai lu machinalement sur un poteau du télégraphe les mots suivants : *Only cure for rheumatism*. Seul remède contre le rhumatisme. Ni plus ni moins. Était-ce parce que je connais des gens affligés de ce mal ou à cause de l'étrangeté de l'annonce, je n'en sais rien, mais je me mis malgré moi à guetter les poteaux. Un kilomètre plus loin je la revis, mais toujours sans le nom de l'auteur; plus loin le même phénomène se produisit, et ainsi de suite pendant une dizaine de kilomètres. Au onzième, je lus à ma grande joie le nom de l'individu et son adresse. J'ai failli aller acheter sa drogue en descendant du train !

Décidément l'annoncier américain joue sur la cervelle humaine comme un musicien sur son piano.

La nuit, on annonce au gaz, à la lumière électrique, au pétrole. Il n'est pas jusqu'à la lanterne magique qui ne soit devenue un instrument de publicité.

Des hommes se promènent, enfermés dans des baraques de papier, illuminées à l'intérieur et portant des inscriptions sur leurs quatre faces.

Un cheval de car tombe de fatigue après avoir traîné cinquante personnes pendant toute la journée, — vite un gamin s'élance et lui colle une affiche sur le nez :

GARGLING OIL

GOOD FOR MAN AND BEAST

Bon pour les hommes et les bêtes !

J'ai retrouvé cette même annonce dans un

endroit presque inaccessible des chutes du Niagara.

Cette manie de réclame a été poussée jusqu'à l'invraisemblance. Voici ce que nous lisons dans les journaux américains à propos d'un concert le 9 juillet chez Gilmore :

GREAT SACRED CONCERT IN HONOR OF

THE EMPEROR OF BRAZIL.

And last appearance in public of his Magesty don Pedro previous his departure for Europe.

En voici la traduction :

GRAND CONCERT SACRÉ EN L'HONNEUR DE

L'EMPEREUR DU BRÉSIL

Et dernière apparition en public de Sa Majesté Don Pedro avant son départ pour l'Europe.

Les mots : EMPEREUR DU BRÉSIL, sont

mis en vedette, comme s'il s'agissait d'une forte chanteuse ou d'un bon premier rôle. Vous voyez d'ici le régisseur venant dire au public :

L'Empereur du Brésil, pris d'une indisposition subite, réclame votre indulgence et vous prie de prendre patience.

Ou bien :

— L'Empereur du Brésil, pris d'un mal de gorge subit, vous supplie de l'excuser s'il ne fait pas sa dernière apparition ce soir.

Le public a absolument le droit de redemander son argent.

LES COURSES

Je suis allé aux courses à Jérôme-Park. Le champ sur lequel ont lieu les steeple-chase est la continuation du Central-Park que j'ai décrit plus haut. Il appartient à un riche banquier, M. de Belmont.

Il ne faut pas s'attendre à ce que je parle du sport avec l'esprit et le savoir-faire de mon ami Milton du *Figaro*. Je ne connais pas la langue spéciale du turf; c'est à peine si je sais ce que c'est qu'un starter.

Tout ce que je puis dire c'est que j'ai vu à Jérôme-Park, autour d'une piste assez boueuse, ce que l'on voit à toutes les courses. Beaucoup

de chevaux, beaucoup de jockeys, beaucoup de dames, beaucoup de messieurs. Si les chevaux m'ont paru un peu trop gros, en revanche les jockeys m'ont fait l'effet d'être un peu trop maigres. Mais je n'affirme rien. Il n'y a qu'une chose que je puisse assurer, c'est que là, comme partout ailleurs, il y a toujours un cheval et un jockey qui arrivent premiers, des messieurs très-joyeux de gagner et d'autres très-tristes de perdre — il y a des paris là comme partout ailleurs.

Il m'a semblé aussi que les assistants manquaient d'enthousiasme. Le dénouement d'une course, l'approche du poteau des sept ou huit coureurs engagés excite toujours en France et en Angleterre des cris, des acclamations, des hurrahs. On sent que pendant quelques secondes tout le monde est en quelque sorte saisi par le vertige de la vitesse, entraîné par l'attrait du spectacle ou les émotions du jeu. Nos sportsmen les plus corrects ne peuvent voir arriver ce mo-

ment décisif sans manifester d'une manière quelconque, d'une manière bruyante le plus souvent, l'intérêt qu'ils prennent au résultat de la lutte.

Ici, rien, au départ et à l'arrivée à peine un petit frémissement, aussitôt comprimé, auquel succède un silence glacial.

Le bruit, les bravos, les vivats qui font la gaîté et la vie de Lonchamps et de Chantilly, manquent complétement à Jérôme-Park.

Ne portant qu'un intérêt médiocre à ce spectacle, j'ai eu le loisir de regarder autour de moi et d'observer, et j'ai assisté à une petite scène curieuse et caractéristique.

Entre deux courses, un monsieur se promenait tranquillement sur la piste. Voilà que, tout à coup, l'on voit sortir de son vêtement d'abord un petit filet de fumée, une vapeur bleue imperceptible, qui s'épaissit bientôt et qui devient un véritable tourbillon. Ce monsieur avait un incendie dans sa poche, un incendie qui ne

tarde pas à s'affirmer par un jet de flammes.

— Vous brûlez, lui criait-on de tous côtés.

Il devait bien le sentir puisque les flammes lui léchaient le bas des reins; mais avec le sang-froid d'un vrai Yankee, l'incendié cherchait avant tout à sauver son portefeuille. Heureusement qu'au moment où il le tirait des profondeurs de sa jaquette, plusieurs policemen étaient déjà sur lui et lui arrachaient son habit enflammé. C'est en manches de chemise qu'il s'en alla, toujours tranquille, en remerciant du regard le public et les policemen.

J'ai déjà dit avec quelle distinction les charmantes Américaines savent s'habiller; j'eus l'occasion, ce jour-là, de le constater de nouveau. Elles avaient sorti pour les courses leurs plus fraîches, leurs plus éclatantes toilettes, et je ne saurais dire combien le coup d'œil de l'hippodrome, embelli par la présence de toutes ces élégantes, était ravissant.

En constatant avec plaisir le bon goût des jolies Américaines, j'ai le regret de ne pouvoir adresser les mêmes éloges à messieurs les Américains. Ils affectent tous ou presque tous une mise, je ne dirai pas simple, mais très-négligée. Ainsi, au théâtre, au concert, vous les voyez toujours portant des costumes — d'affreux *complets* — comme nous n'en risquons qu'à la campagne ou aux eaux. Le chapeau rond est de tradition. C'est tellement vrai que même les hommes les plus distingués ne craignent pas d'aller en soirée, ou de se rendre à un dîner, avec des femmes très-élégantes à leur bras, couverts d'un chapeau mou du plus grotesque effet.

Par exemple, beaucoup d'entre eux portent, à toutes les heures du jour ou de la nuit, la cravate blanche. Dès six heures du matin, le Yankee se met au cou le fin morceau de batiste et il ne le quitte pas; la cérémonieuse cravate blan-

che et le costume négligé qui l'accompagne font un étrange contraste.

Une chose très-étonnante pour les étrangers, c'est de voir que tous les Américains ont, sous les pans de la redingote, près de la ceinture, une proéminence assez marquée. C'est à cet endroit que ces messieurs portent généralement leur revolver, ou quelquefois des papiers sans importance.

LA PRESSE AMÉRICAINE

Les journaux ont en Amérique une importance bien plus grande qu'en Europe. Il ne faut pas en conclure que la presse soit plus libre dans le nouveau monde que dans l'ancien. Chez nous, c'est le gouvernement qui surveille et qui contrôle les journaux; là-bas, ce sont les sectes religieuses et les coteries politiques qui exercent leur tyrannie sur les rédacteurs. Ceux-ci — il faut le dire — subissent assez facilement cette servitude et savent même en tirer parti.

Connaissant l'installation des principaux journaux français, j'ai tenu à visiter les bureaux

des principaux journaux de New-York. Les journalistes américains sont mieux partagés que les nôtres sous le rapport de l'emplacement. Imaginez des locaux immenses, des constructions grandioses, et, dans ces palais de la presse américaine, un va-et-vient continuel, une agitation de ruche laborieuse.

A New-York, comme à Paris, les journaux ont choisi pour locaux des maisons situées dans la partie la plus vivante de la ville. Pour être bien et vivement renseignée, il faut qu'une feuille soit à proximité du centre des affaires, dans un quartier populeux. C'est donc dans Broadway que la grande presse américaine a élu domicile.

Les bureaux sont faciles à découvrir. Si c'est pendant le jour, que vous cherchez un journal, levez la tête, voyez quelle est la maison la plus élevée, et entrez-y hardiment. C'est là. Pour ne citer qu'un exemple,

la maison du *New-York Tribune* a neuf étages.

S'il fait nuit, ouvrez les yeux. L'édifice le plus éclairé, celui qui répand sa lumière sur tout le quartier, est précisément celui que vous cherchez. Derrière les vitrages étincelants que vous voyez d'en bas, des journalistes sont à l'œuvre. On dit quelquefois en France, au figuré, qu'un journal est un phare. En Amérique, phare est le mot propre.

Quant à l'aménagement intérieur des bureaux, il ne laisse rien à désirer sous le rapport du confortable. Le télégraphe, au moyen d'un de ces appareils dont j'ai déjà parlé, se trouve installé dans la maison même, animant tout de son perpétuel trémolo. Les ateliers de composition, la clicherie et l'imprimerie sont merveilleusement outillés.

Voici maintenant quelques détails sur les principaux journaux de New-York.

Commençons par le *New-York Herald*.

Ce journal a été fondé, il y a une trentaine d'années, par M. James Gordon Bennett.

Son tirage approximatif est en ce moment de 70,000 exemplaires. Chacun de ses numéros se compose, suivant les circonstances, de huit, seize ou même vingt-quatre pages. Son format est environ d'un quart plus grand que celui des journaux parisiens. Comme on fait beaucoup usage en Amérique des petits caractères, on voit ce qu'il peut tenir de nouvelles, d'articles et de réclames dans un fort numéro du *New-York Herald*. Pour ne parler que des annonces, on compte en moyenne dans ce journal vingt-huit colonnes consacrées chaque jour à la publicité, et cela pendant la morte saison. Quand les affaires vont bien, le chiffre des colonnes d'annonces s'élève à soixante. Le prix pour une insertion varie entre vingt-cinq sous et un dollar par ligne.

La publicité, les informations et le tirage du

New-York Herald en font le premier journal des États-Unis. On n'a pas idée du nombreux personnel que nécessite l'administration et l'exploitation d'une feuille de cette importance. Soixante-dix compositeurs, vingt hommes pour les presses, vingt commis de bureaux, une légion de gamins. Voilà pour les travaux manuels, sans compter le régiment des porteurs et des vendeurs.

Le *New-York Herald* a naturellement une rédaction nombreuse disséminée sur toutes les parties du globe. Parmi ses plus anciens collaborateurs, je citerai M. Connery, critique musical d'un grand talent.

Le personnage le plus intéressant du journal est, sans contredit, M. Bennett fils, qui est à la fois directeur et propriétaire. Je lui ai consacré quelques lignes dans mes portraits.

Après le *New-York Herald* vient le *New-York Times*. Il tire à 40,000 exemplaires. Ses opi-

nions et sa forme littéraire lui ont donné la plus grande autorité sur le public. Il fut fondé par MM. Raymond, Jones et Wesley.

M. Raymond, homme d'État très-distingué, conserva la rédaction en chef jusqu'à sa mort. M. Jennings du *Times* de Londres lui succéda. Actuellement, le propriétaire principal est M. Jones, qui jouit d'une haute influence. Il maintient fermement les bonnes traditions de la maison et veille à ce que son journal brille entre toutes les feuilles américaines par la pureté et l'élégance du style.

Pour rester fidèle à son passé, il ne pouvait choisir pour rédacteur en chef un écrivain plus distingué que M. Foord, ni un critique musical et dramatique plus compétent que M. Schwab.

Le *New-York Times* se sert des presses Walker, qui ne réclament chacune que deux hommes de service et qui tirent de 15 à 17,000 exemplaires à l'heure.

Le *New-York Tribune*. Fondé par Horace Greeley, philanthrope et journaliste éminent, un des ennemis les plus déclarés de l'esclavage. Candidat à la présidence en 1872, M. Greeley échoua malheureusement. Il mourut d'ennui et de chagrin à la suite de cet échec.

La *Tribune* est réellement une tribune ouverte aux apôtres des théories nouvelles. On y soutient en ce moment une très-vive campagne en faveur des droits de la femme. Toujours très-bien rédigé, ce journal a perdu un peu de son influence depuis qu'il est devenu la propriété de M. Jag. Gould, ancien associé du colonel Fisk. Son critique musical est M. Hassard, wagneriste enragé. Son critique dramatique, M. Winter, littérateur excellent et des plus sympathiques.

Le *World*, organe démocratique; tirage: de 12 à 15,000. Rédacteur en chef M. W. Hurlbut, M. Hurlbut a beaucoup voyagé, beaucoup vu

et beaucoup retenu. Homme du monde accompli, écrivain de mérite, ne faisant rien qui puisse passer inaperçu, M. Hurlbut n'a qu'un défaut aux yeux de ses confrères, c'est d'être un peu changeant en matière de politique. Est-ce bien un défaut par le temps qui court?

Le critique musical du *World* est M. Whecle, feuilletoniste d'esprit.

Le *Sun*. — Rédacteur et propriétaire principal M..... journaliste de premier ordre, parlant toutes les langues, excellant à condenser des petites nouvelles, des petits scandales à la main. Son journal se vend deux sous au lieu de quatre.

Tirage moyen : 120,000.

Continuant la revue de la presse, j'arrive aux journaux du soir :

L'*Evening Post*. Rédigé par M. William Cullen Bryant, grand poëte américain. Opinion républicaine. Clientèle considérable.

L'*Advertiser Evening Telegram*. Celui-là se distingue des autres en ce qu'il paraît à jet continu. Il est toujours en composition, toujours sous presse, toujours en vente. Aussitôt qu'une nouvelle arrive, on tire bien vite une édition. Or, comme il arrive des nouvelles toute la journée....

C'est le *New-York Herald* qui publie cette feuille volante.

Parmi les journaux étrangers publiés à New-York, il faut mentionner le *Courrier des États-Unis*. Quarante ans d'existence. Il doit sa prospérité première à M. Frédéric Gaillardet, qui le vendit à M. Charles Lasalle. M. Lasalle en est encore le propriétaire; il s'est associé son gendre, M. Léon Meunier, rédacteur en chef actuel. Le *Courrier des États-Unis* est rédigé avec soin. C'est un journal estimé. Critique, M. Charles Villa.

Le *Messager franco-américain*, journal quotidien, existant depuis une dizaine d'années,

ultra-républicain. Propriétaire M. de Mavil, rédacteur en chef, M. Louis Cortambert.

Le *Staats-Zeitung*, rédigé en allemand. Directeur : M. Oswald Ollendorf, homme politique et littérateur autrichien, résidant depuis vingt-cinq ans en Amérique. Ce journal très-complet et très-bien écrit a une grande influence sur la politique locale. Il occupe, en face du *Times*, une superbe maison que M. Ollendorf a fait construire. Tirage approximatif : 25 à 30,000.

Le *Staats-Zeitung* fut fondé il y a quelque trente ans par madame Uhl, une femme d'une rare énergie. Les débuts furent un peu rudes. Comme Bennett père, dans les commencements du journal, ce fut souvent la directrice elle-même qui le servit à ses abonnés.

En dehors de ces journaux, il faut citer la Presse associée qui répond à notre Agence-Havas, et les associations de reporters.

Ces derniers méritent bien une mention spé-

ciale. Ces messieurs, au nombre de quarante environ pour chaque journal, s'associent pour envoyer les comptes-rendus d'accidents, de crimes, etc. Ils attendent au quartier général de la police relié à toutes les stations par le télégraphe qu'on les prévienne d'un événement pour se transporter sur les lieux sans délai. Deux ou trois d'entre eux se chargent des tribunaux civils. Une quinzaine se réunissent matin et soir au bureau du journal et sont expédiés dans des différents quartiers de la ville par le secrétaire de la rédaction. Ils savent tous la photographie et sont experts en télégraphie.

A l'aide d'un appareil télégraphique ils peuvent rendre compte d'un événement qui s'est passé à mille lieues de distance, de telle façon qu'arrivé la veille, le journal ait cinq ou six colonnes en petits caractères, le lendemain matin, sur le speech, le crime ou l'accident auxquels ils ont assisté.

QUELQUES PORTRAITS

Jusqu'à présent j'ai beaucoup parlé des choses et des mœurs américaines. Quand j'ai eu à mettre en scène un personnage, je me suis le plus souvent servi d'une désignation impersonnelle. J'ai dit que j'avais vu à tel endroit « un original, » à tel autre « une jolie femme ». Pour donner à mes lecteurs une idée plus complète et plus exacte des Américains, je vais essayer d'esquisser quelques portraits à la plume.

Je souhaite que cette galerie contemporaine procure à ceux qui liront ce livre autant de plaisir que j'en ai eu à fréquenter et à voir les

personnages qui composeront ma série de médaillons.

M. BENNETT

M. Bennett est le fils du célèbre James Gordon Bennett, qui fonda, il y a une trentaine d'années, le *New-York Herald*.

Le *New-York Herald* rapporte deux millions de francs par an.

Pour dire ce qu'il fallut à Gordon Bennett de travail, d'opiniâtreté, de génie, pour arriver à ce résultat, il faudrait plus d'un volume et je ne vois que le fondateur du *Figaro* français capable de traduire ce livre avec vérité.

Je me suis souvent demandé ce qui serait arrivé si mon éminent ami H. de Villemessant et M. Gordon Bennett s'étaient rencontrés en 1848 et quel journal serait sorti de la collaboration des deux hommes qui ont le mieux com-

pris et les hommes et les choses de leur temps.

Toute réflexion faite, il vaut mieux que le hasard ne les ait pas mis sur la même route. Villemessant aurait gardé à tout prix et par tous les moyens possibles sir James Gordon, Paris y aurait gagné sans doute, mais New-York eût beaucoup perdu.

M. Bennett le fils a trente ans, et, par un hasard heureux dans les monarchies héréditaires, il est digne en tout point de la succession de son père.

Au physique c'est un gentleman complet, grand, brun et pâle, parfaitement distingué. Comme tous ceux qui travaillent et possèdent beaucoup, son regard est froid et paraîtrait voilé, si parfois une impression quelconque ne venait subitement l'illuminer.

Le propriétaire du *Herald* a certainement conscience de la situation d'un homme qui tient une grande place, il commande à une armée de

correspondants fidèles, hardis et dévoués, toujours prêts à s'élancer sur un signe d'un bout du monde à l'autre. Il possède dans le monde entier autant d'agents qu'une grande puissance possède de consuls, et c'est par plus de mille par jour qu'il faudrait compter les dépêches qu'il reçoit ou qu'il expédie. Aussi n'arrive-t-il pas un événement de quelque importance dans les deux mondes, sans qu'il ne soit consigné quelques heures après dans son journal.

C'est M. Bennett qui jeta un million en l'air pour avoir des nouvelles de l'infortuné Livingston et l'on se rappelle la sympathique curiosité qui accompagna son reporter M. Stanley qui, lancé avec cent autres, eut la chance d'arriver premier.

Cette remarquable aptitude à mener les affaires grand train contribue à solidifier et augmenter tous les jours la réputation du journal.

Au milieu d'affaires si multiples et si absor-

bantes, M. Bennett sait encore trouver des heures pour le plaisir. Il aime beaucoup Paris et y vient souvent, aussi parle-t-il français comme un habitant du boulevard de la Madeleine.

Un jour il lui prit fantaisie de venir en Angleterre sur un yacht où M. Batbie n'eût certes pas osé éternuer. Cette fantaisie fit grand bruit et eut des imitateurs; deux autres yachts partirent en même temps, des paris fantastiques s'engagèrent et comme toujours le *héros* du *Hérald* arriva avant les autres.

M. Bennett aime les fêtes et reçoit avec une prodigalité qui rappelle les beaux jours des grands seigneurs du dernier siècle.

Dans une de ses propriétés il a installé des haras modèles et il y donne souvent des courses où sont invités tous les *gentlemen riders* des États de l'Union; l'attrait de ces courses qui pourraient au besoin se passer d'un attrait par-

ticulier, c'est que le maître de la maison fournit lui-même les chevaux et que le gentleman qui gagne emporte son cheval comme dans nos châteaux les chasseurs emportent le soir la bourriche traditionnelle.

Joignez à tout cela une bonne grâce parfaite et vous aurez à peine une idée d'une des individualités les plus intéressantes du Nouveau Monde.

LE DIRECTEUR MAURICE GRAN

Un tout jeune homme. — Vingt-huit ans à peine — mais il en paraît quarante. Le travail incessant, les soucis de toute sorte, une activité extraordinaire, des préoccupations de tous les instants l'ont vieilli avant l'âge. Il a mené la vie des affaires, plus fiévreuse, plus dévorante en Amérique que partout ailleurs. Déjà il a gagné et perdu cinq ou six fortunes. Million-

naire un jour, il est sans argent le lendemain. Cela n'a rien d'extraordinaire. Le directeur Maurice Gran dirige souvent jusqu'à cinq théâtres à la fois : un opéra italien à New-York, un théâtre français à Chicago, une salle d'opérette à San-Francisco, un théâtre anglais de drame à la Havane, et un opéra comique espagnol au Mexique.

C'est lui qui a fait venir en Amérique Rubenstein, le fameux pianiste. Quelle campagne que celle-là ! Deux cents concerts en moins de six mois ! Quelquefois deux concerts par jour.

En ce moment, Maurice Gran dirige la troupe de mademoiselle Aimée. C'est encore lui qui a traité avec Rossi. Le grand tragédien italien arrivera dans deux mois, et voyagera pendant une année avec son habile impressario.

LE CHEF D'ORCHESTRE THOMAS

Thomas, prononcez : Thomasse.

Simple violon — et, à ce qu'on dit, violon médiocre à l'orchestre de l'opéra de New-York, Thomas s'est aperçu que sa position ne lui rapportait pas assez. Il a quitté l'archet et pris le bâton de chef d'orchestre. Pour se distinguer des autres batteurs de mesure, il a eu le bon esprit de se créer une spécialité en se faisant le propagateur des œuvres de Wagner — ce qui lui a valu une réputation artistique des mieux établies.

C'est un homme jeune encore. On doit lui rendre cette justice qu'il est parvenu à former un excellent orchestre. Il a pris pour cela le bon moyen. Coûte que coûte, il s'est attaché les meilleurs musiciens de l'Amérique, et il continue à les payer fort cher. Où qu'il aille, et quoi

qu'il veuille entreprendre, il peut toujours compter sur le concours de douze exécutants de premier ordre qui ne le quittent pas d'une semelle. Aussi son orchestre se fait-il remarquer, entre tous, par des qualités d'ensemble vraiment merveilleuses.

Comme chef d'orchestre dirigeant, Thomas ne m'a pas paru à la hauteur de la réputation qu'on lui a faite. Il conduit mollement. Je l'ai vu, à la tête de ses musiciens interpréter de la musique soi-disant légère de Rossini, d'Auber, de Verdi, d'Hérold, sans feu et sans entrain.

Lorsque par hasard il veut mettre un peu d'énergie, il conduit avec les deux bras à la fois, ce qui, par derrière, le fait ressembler à un gros oiseau qui veut prendre son vol.

Signe particulier — affectionne d'une manière toute spéciale la musique du directeur du conservatoire de Paris, notre excellent ami Ambroise Thomas. Il est rare qu'il ne mette pas

sur ses programmes un morceau de l'auteur de *Mignon*. Les trois quarts du temps, le public croit que c'est au chef d'orchestre Thomas que revient l'honneur de l'œuvre.

En somme, si Thomas n'est pas un chef d'orchestre de premier ordre, il n'en a pas moins un mérite très-réel. On doit lui savoir gré d'avoir si bien composé son orchestre et d'avoir beaucoup aidé à propager la musique classique en Amérique.

MARETCECK

Un Hongrois de Vienne, né en Italie, et résidant depuis longtemps à New-York. Cinquante ans environ — une figure intelligente, ouverte, spirituelle. — Personnalité très-sympathique aux Américains.

Tantôt directeur, tantôt chef d'orchestre, il a formé presque toutes les troupes qui jouent

l'opéra italien aux États-Unis. Lorsque les affaires directoriales vont mal, ce qui arrive quelquefois, il redevient chef d'orchestre. Mais à peine est-il chef d'orchestre que, comme il est très-aimé, les fonds reviennent à lui et le mettent à même de former une autre troupe et de reprendre une autre direction.

Je ne saurais dire si c'est un bon directeur, ne l'ayant pas vu à l'œuvre, mais je puis affirmer que c'est un excellent chef d'orchestre, et qu'il compose en outre de la charmante musique.

En ce moment Maretceck dirige les concerts d'*Offenbach Garden* à Philadelphie. Vous pouvez être sûr qu'avant trois mois il aura déposé son bâton pour reprendre une direction quelconque.

WEBER

Weber est un Allemand naturalisé Américain. Il habite le pays depuis vingt ans.

J'ai visité les ateliers où il fabrique ses pianos. C'est une installation magnifique. Le maître de la maison m'a fait les honneurs avec une bonne grâce parfaite. C'est un homme charmant, à la figure sympathique, à la physionomie franche et ouverte. Descend-il de son fameux homonyme Charles Marie Von Weber, je l'ignore. J'ai oublié de le lui demander. En tout cas, de même que le compositeur était maître dans son art, le Weber américain est maître dans le sien. Ses instruments sont très-recherchés dans tous les États-Unis.

MADEMOISELLE ESMERALDA CERVANTES

Une jeune et charmante personne qui promène sa harpe dans les deux mondes. Comme musicienne, je lui reconnais beaucoup de talent ; elle n'a qu'un tort c'est de mettre tous ses titres sur sa carte de visite.

Et Dieu sait si elle en a !

Je copie textuellement :

ESMERALDA CERVANTES

» Harpiste des cours royales et impériales de S. M. la reine doña Isabella II, de S. M. le roi don Alfonso XII, de S. M. le roi don Louis I et de S. M. I. l'empereur don Pedro II du Brésil.

» Citoyenne honoraire de la République de l'Uruguay, décorée de plusieurs croix et médailles.

» Professeur honoraire du conservatoire de Barcelone, présidente du lycée Esmeralda d'Espagne, des sociétés chorales Euterpe, de Montevideo et Esmeralda de Buenos-Ayres, de la société lyrique la *Balma*, de l'hôpital oriental et de la société de bienfaisance de Buenos-Ayres ; membre honoraire de la société chorale Euterpe de Barcelone et de la société de la *Torre*, de la même ville, de la société philharmonique du Brésil, de la *Lyra* de Montevideo, des cercles

littéraires et de l'*Union de Lima,* des sociétés de bienfaisance de *Beneficiencia,* de la société de *Caridad,* de l'hôpital espagnol et de la société de *Miséricorde* de Buenos-Ayres, de la *Beneficiencia* de Rosario et de Valparaiso, de la *Beneficiencia española* de Lima, *membre de la société de pompiers Callao,* protectrice de la société des *Dames du Buen Pastor* en Amérique et en Europe. »

Ouf !

Et dire que mademoiselle Esmeralda Cervantes a à peine seize ans ! Que sera-ce quand elle aura atteint sa trentième année ?

MORA

Mora est à la tête d'une photographie — un établissement superbe. — Il a la clientèle la plus agréable que l'on puisse imaginer. C'est devant ses objectifs que les plus jolies Améri-

caines viennent poser. Elles ont raison, car, si cela était possible, Mora serait assez habile pour les embellir encore.

MARA

Celui-là est un miniaturiste. Il a la spécialité de colorier les photographies et d'en faire de véritables miniatures.

UN SÉNATEUR

J'ai rencontré à New-Jork un personnage qui, parti de très-bas, s'est élevé au rang de sénateur à la force du poignet. Ceci n'est pas une image de rhétorique. Simple ouvrier d'abord, mais doué d'une force herculéenne, il a renoncé à l'atelier pour se faire pugiliste, et c'est de l'arène des lutteurs qu'il est passé dans la chambre haute.

John Morrissey est un homme jeune, très-grand, et admirablement proportionné. Il a le nez un peu écrasé. C'est, assure-t-on, un glorieux souvenir d'un combat mémorable contre un autre boxeur.

Après avoir gagné quelque argent en luttant contre les « Remparts de Cincinnati et les terribles Savoyards de Chicago », le pugiliste se retira de la partie et se mit à la tête de deux maisons de jeu, dont l'une est à New-York et l'autre à Saratoga. La fortune vient vite dans des entreprises de ce genre, et l'ancien lutteur vaut aujourd'hui un chiffre formidable de dollars. Rendu très-populaire par une fortune considérable, il n'a pas eu de peine à arriver au sénat.

En lisant ce qui précède, vous vous figurez peut-être que ce sénateur doit avoir gardé quelque rudesse, au moins une certaine brutalité dans les formes. Erreur. C'est un homme très-

doux, un homme distingué, causant de tout avec beaucoup d'esprit et de tact.

En France, Harpin, dit le *rempart de Lyon*, aurait de la peine, malgré l'excentricité de nos temps, à arriver à une situation parlementaire. Mais le diable n'y perd pas grand'chose, puisque plus d'une fois nos Assemblées ont été transformées en Arènes où la lutte n'était pas toujours courtoise.

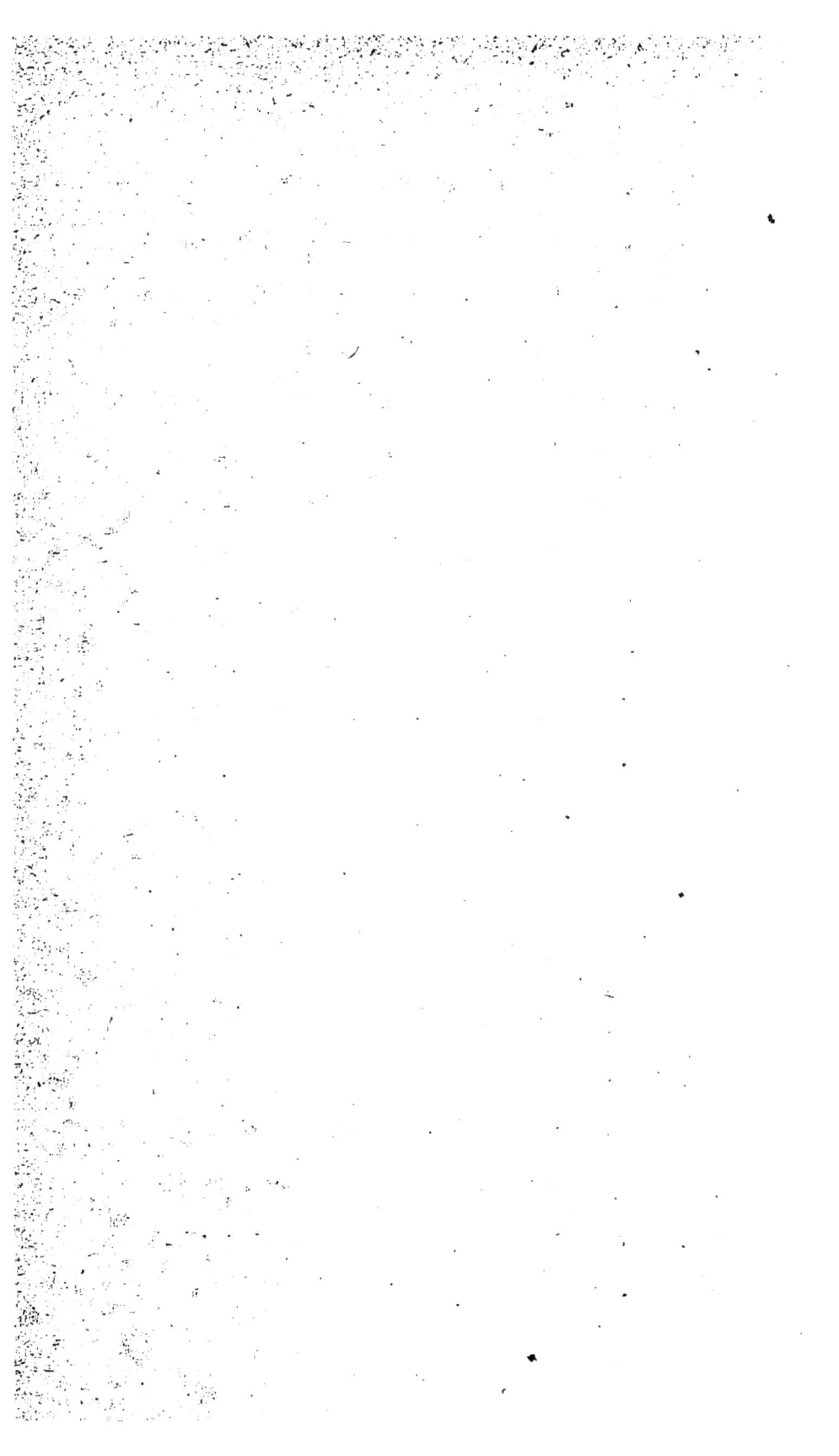

PHILADELPHIE

Me voilà à Philadelphie. Il est onze heures du soir. Je suis descendu au Continental Hôtel, une reproduction comme grandeur du Tiplte Avenue Hôtel à New-York. Seulement il y a encore plus de monde que d'habitude, car les Américains donnent un grand dîner à l'empereur du Brésil, qui habite l'hôtel.

De mon appartement j'entends une musique, pas absolument harmonieuse, qui joue *Orphée aux Enfers*. Est-ce le départ de don Pedro ou mon arrivée qu'on salue. C'est peut-être pour l'un ou pour l'autre. A moins que cette mu-

sique n'ait été commandée, — ce qui est plus probable — pour jouer pendant le dîner.

Le lendemain, à dix heures, je descends dans la salle à manger pour déjeuner. Absolument la répétition du repas de New-York. Cependant il y a là une chose qui donne un cachet particulier et assez bizarre à la salle, c'est qu'on n'est servi que par des nègres et des mulâtres. Pour être admis en qualité de garçon dans cet hôtel, il faut avoir un pot de cirage sur la figure.

La salle à manger est immense, et il est vraiment original de voir une trentaine de tables grandes et petites, occupées pour la plupart par de très-belles dames en grande toilette autour desquelles voltigent quarante ou cinquante nègres. Les nègres ne sont pas mal, mais les mulâtres ont des têtes superbes. J'ai idée qu'Alexandre Dumas a dû passer pas mal de temps dans ce pays — car le portrait de notre grand romancier y est joliment reproduit.

Aussitôt après déjeuner, je suis sorti pour aller à l'exposition. Je ne me souvenais plus que c'était un dimanche. Or, le dimanche l'exposition est fermée, les maisons et les restaurants sont fermés, tout est fermé dans cette joyeuse ville. Aussi c'est d'un gai ! Les quelques personnes que l'on rencontre sortent de l'église avec leurs bibles et des figures d'enterrement. Si vous avez le malheur de sourire, elles vous regardent avec des yeux flamboyants; si vous aviez le malheur de rire, elles vous feraient arrêter.

Les rues sont superbes, d'une largeur à faire envie au boulevard Haussmann. A droite et à gauche, des maisonnettes toutes en briques rouges; aux fenêtres, des encadrements de marbre blanc. De loin en loin un joli petit hôtel. Ce qui pullule par exemple, ce sont les églises. Les jolies Philadelphiennes ont probablement beaucoup à se faire pardonner, et je n'y vois pas grand mal.

On bâtit un nouvel hôtel-de-ville tout en marbre blanc qui coûtera, dit-on 200 millions de francs.

Mes deux amis et moi nous ne savions que faire pour occuper notre dimanche. On nous conseilla d'aller à Indian Rock dans Fairmount Park. Il faut deux heures pour s'y rendre, mais on ne sort pas du parc. Les Philadelphiens sont fiers de cet immense jardin. Ils ont raison, car on ne peut rien voir de plus beau ni de plus pittoresque. Çà et là des petites maisonnettes se cachant dans les broussailles, des rivières serpentant sous les arbres, des vallées fraîches, des ravins ombreux, des bois superbes, c'est d'un touffu !

De temps en temps on voit sur la route des restaurants, des cabarets remplis de monde. Les hommes, à la mode américaine, étaient allongés dans des berceuses ou bien sur des chaises ordinaires en appuyant leurs pieds sur un point plus élevé que leurs têtes. Ils avaient tous devant

eux des grands verres de limonade rouge, verte, ou jaune. Les liqueurs fortes étant interdites, le dimanche il faut bien se rabattre sur les liqueurs douces. La loi ne doit pas être égale pour tous, car une voiture conduite par deux naturels du pays absolument gris,—je ne suppose pas que ce soit la limonade qui les ait mis dans cet état— a manqué à cinq ou six différentes reprises de se jeter sur la nôtre. Ces observateurs douteux du Dimanche nous passaient et dépassaient ayant l'air de chercher à nous accrocher.

En arrivant à Indian Rock, notre cocher est descendu gravement de son siége et a non moins gravement pris les rênes du cheval conduit par les deux ivrognes.

Il a prié ces messieurs de descendre de leur voiture. Ceux-ci ont refusé. Alors un policeman, toujours gravement, est monté dans le véhicule, a soulevé l'un d'eux et l'a jeté dans les bras d'un autre policeman qui l'a reçu avec la plus

grande politesse. Une fois l'homme par terre, le policeman a pris gravement les rênes et filé avec l'autre. Ils n'ont pas échangé douze paroles. Tout cela est fait silencieusement, gravement, méthodiquement.

OFFENBACH-GARDEN

L'établissement où je devais donner des concerts était un jardin couvert, nouvellement construit sur le modèle de Gilmore garden; mais en plus petit. Même estrade ; même cascade ; même Niagara, mêmes verres de couleur, mêmes loges rustiques. Parmi les ressemblances, celle qui me faisait le plus de plaisir c'est que j'avais à Philadelphie presque les mêmes musiciens qu'à New-York. Ils étaient, il est vrai, un peu moins nombreux — soixante-quinze au lieu de cent dix — la salle étant moins grande.

On m'avait demandé la permission de l'ap-

peler *Offenbach-garden*. Je ne pouvais refuser.

Offenbach-garden me fut aussi favorable que *Gilmore-garden*. Même enthousiasme; mêmes bis, mêmes brillants concerts. Le lendemain de chaque audition, les journaux m'accablaient d'éloges. Une seule fois un journal m'a fait un reproche auquel j'ai été très-sensible.

En parlant de ma personne, de ma tenue extrêmement convenable : habit noir, pantalon noir, cravate blanche, le critique fit observer que je portais des gants gris-perle. L'observation était juste. Je dois avouer en toute humilité que je n'ai porté que quatre fois dans ma vie des gants blancs : une fois comme garçon d'honneur, une fois le jour de mon mariage, et les deux autres fois, en mariant deux de mes filles.

On sait que, le dimanche, les concerts ne sont pas plus permis que les autres distractions. Un beau jour le propriétaire du jardin vint m'an-

noncer qu'il avait obtenu l'autorisation de donner un concert religieux.

— Je compte sur vous, me dit-il. J'ai déjà fait faire des affiches. Tenez.

Et il me montra la pancarte que je transcris fidèlement pour la plus grande joie du lecteur qui voudra bien tourner la page.

OFFENBACH GARDEN
COR BROAD ANT CHERRY STS

SUNDAY EVENING, JUNE 25 TH

AT 8 O'CLOCK P. M.,

GRAND
SACRED
CONCERT

BY

M. OFFENBACH

AND THE

GRAND ORCHESTRA

IN A CHOICE SELECTION OF

SACRED ET CLASSICAL MUSIC

ADMISSION, 50 CENTS

LEDGER JOB PRINT. PHILAD'

Pendant huit jours mon *Grand Sacred Concert* fut placardé aux quatre coins de la ville. Pendant ce temps j'avais fait mon programme, un très-joli programme.

Deo gratias, du Domino noir ;

Ave Maria, de Gounod ;

Marche religieuse, de la Haine ;

Ave Maria, de Schubert ;

Litanie de la Belle Hélène : dis-moi, Vénus ;

Hymne, d'Orphée aux Enfers ;

Prière, de la Grande-Duchesse (dites-lui) ;

Danse séraphique : polka burlesque.

Angelus, du Mariage aux Lanternes.

Malheureusement l'autorisation fut reprise au dernier moment. Je regrette que l'on n'ait pas donné suite à ce projet ; car je suis persuadé que mon *Sacred Concert* aurait eu du succès ce soir-là.

AU NIAGARA

PULMANN CARS

Quelle belle route que celle qui conduit de New-York au Niagara. Jusqu'à Albany surtout le paysage est merveilleux. On longe l'admirable rivière d'Hudson. Je cherche dans mes souvenirs à quel fleuve d'Europe je pourrais comparer ce fleuve américain. Il y a des endroits qui me rappellent les plus beaux passages du Rhin. Il en est d'autres qui dépassent en grandeur et en charme tout ce que j'avais pu voir jusqu'alors.

Le voyage s'effectue du reste dans des condi-

tions excellentes. Les pulmann-cars sont une institution précieuse. Être en chemin de fer, et n'avoir aucun des inconvenients des chemins de fer ; voilà le grand problème réalisé par ces wagons merveilleux. On n'est pas parqué, comme chez nous, dans des compartiments étroits, ni exposé au fourmillement qui vous passe dans les jambes après quelques heures d'immobilité. On n'a pas à craindre l'ankylose des membres fatigués par une position trop longtemps conservée.

Dans le train américain, vous pouvez marcher, arpenter les wagons les uns après les autres depuis le fourgon des bagages jusqu'au tampon d'arrière. Quand vous êtes fatigué de la promenade, vous trouvez pour vous reposer un salon élégant et d'excellents fauteuils. Vous avez à votre portée tout ce qui rend la vie agréable. Je ne saurais mieux résumer mon admiration pour les chemins de fer améri-

cains, qu'en disant qu'ils sont en réalité : un berceau à roulettes.

Par exemple, je n'aime pas beaucoup cette cloche permanente qui vous suit pendant tout le trajet avec son glas funèbre, mais c'est peut-être une habitude à prendre.

Du reste il ne faut pas avoir l'oreille très-délicate quand on voyage en Amérique. On est continuellement persécuté par des sons fâcheux.

Ainsi, à Utica, où nous nous arrêtons quelques minutes pour le lunch, je vois — et j'entends, hélas ! — un grand Nègre qui frappait sur un tam-tam. Évidemment il devait jouer des airs à lui, car il frappait tantôt fort, tantôt avec une vitesse étonnante, tantôt avec une lenteur mesurée. Il mettait dans son jeu, je ne dirai pas des nuances, mais des intentions. J'oubliai de luncher pour examiner ce musicien qui m'intriguait beaucoup. Pendant son dernier morceau, car pour lui ce devait être un

morceau, je fus tout yeux et tout oreilles. Il commença par un fortissimo à vous rendre sourd, car il était vigoureux, ce Nègre, et il n'y allait pas de main morte. Après ce brillant début, sa musique continua un *decrescendo*, arriva au *piano*, puis au *pianissimo*, puis.... au silence.

Au même instant le train s'ébranlait, j'eus à peine le temps de mettre un pied sur la marche que déjà il filait à toute vapeur.

Nous arrivons à Albany, où l'on s'arrête pour dîner. Devant le restaurant d'Albany, je trouve un autre grand diable de Nègre, à peu près pareil à l'autre et qui jouait également du tam-tam.

— On en met donc partout, pensai-je. Voilà un pays où l'on aime furieusement le tam-tam.

Ventre affamé n'a pas d'oreilles, dit un de nos proverbes. Je suis désolé de m'inscrire en faux contre un dicton recueilli par la sagesse des

nations ; mais malgré mon appétit formidable, la musique de mon Nègre me poursuivit pendant tout le repas. Il jouait exactement comme son collègue d'Utica. Son morceau se composait de la même succession du *forte*, du *piano*, et du *pianissimo*. Frappé par cette coïncidence singulière, j'allais demander si vraiment les Nègres prenaient les soli de tam-tam pour de la musique et si ce qu'on jouait là était leur air national, quand un de mes amis me prévint.

—Ce Nègre vous intrigue, me dit-il. Attendez-vous à en voir un semblable à toutes les stations de cette ligne.

— Est-ce une attention délicate de la compagnie ?

— Non, ce sont les restaurateurs qui les entretiennent. Ces Nègres doivent jouer pendant tout le temps que le train reste en gare. Leur musique sert à avertir les voyageurs qui sont entrés dans le restaurant. Tant que le tam-tam

résonne à toute volée, vous pouvez rester tranquille ; quand le bruit diminue, c'est signe qu'il faut se presser. Quand il est près de s'éteindre, les voyageurs savent qu'ils doivent se précipiter dans le car qui, comme Louis XIV, n'attend pas, et, ce qui est plus désagréable encore, ne prévient pas. — Tant pis pour ceux qui manquent le train.

Je ne sais pas si je préfère au procédé américain celui qu'emploie le restaurateur de Morcenz, entre Bordeaux et Biarritz. N'ayant pas de Nègre, ce buffetier crie lui-même de sa voix de stentor : — Vous avez encore cinq minutes ! vous avez encore quatre minutes ! vous avez encore trois minutes ! Au fond les deux systèmes se ressemblent. La seule différence, c'est que l'un vous assourdit par des cris dans son établissement, tandis que l'autre vous assomme par sa musique en plein air.

LA CHUTE DU NIAGARA

On a beaucoup écrit sur cette merveilleuse chute; mais personne n'a encore trouvé le moyen de dépeindre l'effet produit par ce large fleuve au moment où il se précipite d'une hauteur de cent cinquante pieds dans un tourbillon insondable. La vue de ce vaste amphithéâtre, de cette prodigieuse masse d'eau déferlant avec un bruit de tonnerre, comme la vague monstrueuse qui suit un tremblement de terre, m'a donné le vertige et m'a fait oublier tout ce que j'avais lu, tout ce que j'avais entendu dire et tout ce que mon imagination m'avait fait entrevoir. Ce torrent diluvien, encadré dans une nature sau-

vage, bordé par de grands arbres d'un vert intense, sur lesquels s'abat sans cesse comme une rosée, la poussière d'eau de la chute, défie la photographie, la peinture et la description. Pour décrire, il faut comparer. A quoi comparerait-on le Niagara, ce phénomène sans rival, ce phénomène permanent à la grandeur duquel on ne peut s'habituer ?

Comme nous étions absorbés dans la contemplation de la merveille :

— C'est ici, nous dit la personne qui nous accompagnait, qu'un Indien a trouvé la mort, il y a à peine quinze jours. Entraînée par le courant, malgré les efforts des rames, la légère embarcation qu'il montait se rapprochait de la chute. L'Indien, se sentant à bout de forces, comprit que tout était perdu. Il cessa de lutter. On le vit s'envelopper dans son manteau rouge, comme dans un suaire, et se coucher au fond de son canot. Quelques secondes après, il était

sur la crête de la gigantesque vague et il descendait avec la rapidité de l'éclair dans cette tombe humide et bruyante voilée par un brouillard d'une blancheur virginale.

En entendant le récit de cette catastrophe, à la fois effrayante et grandiose, j'enviai malgré moi le sort de ce malheureux Peau-Rouge, et je m'étonnai que tous les Américains à bout de ressources ne préférassent pas la chute du Niagara au revolver insipide. Après avoir joui longuement de cet admirable spectacle, je traversai le pont et je mis le pied sur le territoire du Canada.

— Vous y verrez des Indiens, m'avait-on dit.

Je m'attendais à trouver des Sauvages ; on m'a montré des marchands d'articles de Paris. Ils étaient affreux, je n'en disconviens pas ; ils avaient l'air féroce, je le reconnais encore ; mais étaient-ce bien des Indiens ? j'en doute.

Indiens ou non, ils m'ont environné de tous

les côtés, m'offrant qui des bambous, qui des éventails, qui des porte-cigares, qui des portefeuilles d'un goût douteux. Cela m'a rappelé les Indiens de la forêt de Fontainebleau qui vendent des porte-plumes et des couteaux à papier.

Néanmoins j'ai fait quelques acquisitions ; mais je crois bien que j'ai rapporté en France des rossignols qui devaient provenir de quelque liquidation de bazar parisien.

LE DAUPHIN ÉLÉAZAR

Sur le bateau qui vous mène à tous les beaux endroits du lac, se trouve un distributeur de prospectus, qui vous force à prendre son petit papier. A Paris, quand un de ces industriels vous offre une réclame, on la prend, parce qu'il faut bien encourager le commerce, mais on a soin de la jeter dix pas plus loin dans le ruisseau. J'eus le bon esprit de ne pas en agir ainsi avec le prospectus que l'on m'avait donné et j'en ai été récompensé. Le papier qui m'avait été mis dans les mains, presque malgré moi, est un document précieux qui peut avoir la plus haute influence sur les destinées de la France.

Ce document commence, il est vrai, par ex-

pliquer comme un guide vulgaire les beautés des sites que l'on découvre sur les rives du lac ; mais il contient un passage extrêmement curieux dont je suis heureux de pouvoir donner ici le texte et la traduction :

Howe-Point near the outlet of the lake is named in order to honor the idol of the army, Lord Howe, who was killed at this place in the first engagement with the French. Here it was that *Louis XVI* of France through the instrumentality of two french priests in 1795 banished his son THE ROYAL DAUPHIN, when but seven years old, and arranged with one Indian chief Thomas Williams to adopt him as his own son. He received the name of ELEAZER, and afterwards as the *Rev. Eleazer Williams* was educated and ordained to the ministry officiating for many years among the Oneidas of western New-York, and afterwards in Wisconsin where he was visited a few years since by the PRINCE DE

Joinville, and offered large estates in France if he would renounce his right to the THRONE OF FRANCE. These tempting offers he declined preferring to retain his right as KING OF FRANCE, although he might spend his life in preaching the gospel to the poor savages, which he did until the time of his death some years since.

TRADUCTION

Howe-Point, près de la bouche du lac, a reçu ce nom en l'honneur de l'idole de l'armée, lord Howe, qui fut tué à cet endroit lors de sa première bataille contre les Français. C'est ici que Louis XVI de France, par l'intermédiaire de deux prêtres français, envoya en exil, en 1795 (sic), son fils, le Dauphin Royal, âgé de sept ans, et s'entendit avec un chef indien Thomas Williams pour que celui-ci l'adoptât et le fit passer pour son propre fils. L'Indien lui donna le nom d'Éléazar. Il le fit élever dans un séminaire et

après lui avoir donné le titre de *Reverend Eleazar Williams,* il l'envoya prêcher pendant de longues années chez les Oneïdes de l'ouest, et plus tard au Verconsin. C'est là qu'il fut visité par le PRINCE DE JOINVILLE, qui lui offrit de grandes propriétés en France à la condition qu'il renoncerait AU TRONE DE FRANCE. Ces offres tentantes furent repoussées. Le Révérend préféra conserver tous ses droits de ROI DE FRANCE et rester chez les Sauvages. Il continua à leur prêcher l'Évangile jusqu'au jour de sa mort qui eut lieu dernièrement.

Après avoir lu ce récit, aussi émouvant que vraisemblable, je pris des informations et j'appris que le Révérend Dauphin Éléazar avait laissé un fils.

Un prétendant de plus !

Voyez-vous ce monsieur arrivant en France ? Quelle complication ! Je frémis rien qu'en y songeant.

RETOUR DU NIAGARA

SLEEPING-CARS

Pour revenir du Niagara, j'ai pris le train de nuit. Je n'étais pas fâché d'expérimenter par moi-même les sleeping-cars, ou wagons-lits, dont on m'avait tant parlé.

J'entrai donc dans le wagon-salon qui était disposé comme d'habitude, c'est-à-dire avec de grands fauteuils de chaque côté de la galerie, des cabines particulières pour les fumeurs, et toutes les commodités que j'avais déjà tant admirées en venant. Rien n'indiquait dans l'installation de ces cars qu'on pût y dormir dans un lit. Un moment je crus à une mystification tant il me paraissait impossible qu'on pût donner à

coucher à tous les messieurs et à toutes les dames qui se trouvaient avec moi dans ce beau salon.

Tout à coup, vers neuf heures du soir, au moment où l'obscurité nous envahissait, deux employés de la compagnie Pullmann apparurent et se mirent à l'œuvre. Les habiles machinistes! ou plutôt les jolis trucs! En un clin d'œil nos fauteuils avaient été transformés en lits. Comment cela s'était-il fait? Bien simplement. Sur les fauteuils reliés ensemble par une planche, on avait d'abord déposé un matelas, des draps, une couverture. Le salon ainsi métamorphosé en dortoir serait insuffisant pour le nombre des voyageurs si l'on n'avait recours à un autre expédient. Au-dessus de chacun des fauteuils-lits, se trouve un petit appareil que l'on déploie et qui se trouve être un lit de sangle. Il y a donc deux étages de lits superposés dans chaque compartiment, lits du rez-de-chaussée et lits de l'entre-

sol. Avoir des lits, c'est bien; s'y coucher, c'est parfait. Mais il y a une petite opération préalable que l'on n'aime pas à faire publiquement. Les hommes — s'ils étaient seuls — se déshabilleraient bien les uns devant les autres; mais les femmes — et cela se comprend — ne peuvent pas se déshabiller devant un aussi grand nombre de voyageurs. Il fallait donc que l'inventeur des sleeping-cars trouvât un moyen de rassurer la pudeur des Américaines. Il y est arrivé en faisant de chaque couple de lits — un lit d'en haut et un lit d'en bas — une véritable chambre. Deux grands rideaux tirés parallèlement dans le sens de la longueur du wagon forment au centre du compartiment un long corridor de dégagement que les voyageurs peuvent parcourir si bon leur semble. Entre chacun de ces rideaux et la paroi du wagon, d'autres petits rideaux se déploient perpendiculairement. Une personne couchée se trouve donc au centre d'une

petite chambre qui a, du côté de la tête, un mur de bois, et sur les trois autres faces des cloisons de toile. J'ai connu des hôtels où les murs de carton pâte étaient moins discrets que les murs d'étoffe du sleeping-car.

Tous les préparatifs sont terminés ; alors commence une scène assez piquante. Chacun choisit son lit et se glisse dans le petit compartiment qui lui semble le plus avantageux. Puis, pendant quelques minutes, on entend autour de soi, dans les chambres voisines tantôt des bruits de bottes qui tombent, tantôt d'agréables froufrous qui trahissent des soulèvements de jupes.

Quand un mari voyage avec sa femme, il a parfaitement le droit de se coucher sous le même rideau que sa compagne. Ce fait m'a été révélé par une conversation à voix basse, extrêmement intéressante, qui se tenait dans la cabine voisine de la mienne du côté droit.

On a beau vouloir être discret, on se préoccupe toujours un peu de savoir quels voisins le sort vous a départis. Pour faire pendant à mon ménage du côté droit, j'avais une charmante miss du côté gauche. Elle s'était retirée dans sa chambrette aussitôt que la transformation du salon en dortoir avait été terminée, et depuis, je dois le reconnaître à sa gloire, elle ne s'était révélée que par des mouvements extrêmement discrets. Puis, notre cloison commune avait cessé de s'agiter, et le bruit d'un lit pliant sous le poids d'un corps très-léger m'avait appris qu'elle s'était enfin étendue.

Il se passa ainsi quelques instants. Je m'étais étendu aussi sur ma couchette, mais, peu habitué à ce genre d'hôtel roulant, et tenu en éveil par la vieille habitude parisienne de ne s'endormir que fort tard, je rêvais les yeux éveillés à l'étrangeté et au pittoresque de ce dortoir américain.

Cependant, à mes pieds, dans la galerie ménagée entre les deux grands rideaux dont j'ai parlé, j'entendais des gens qui allaient et qui venaient. Quels pouvaient être ces promeneurs ? Je jetai un coup d'œil sur le corridor et je vis — *horresco referens* — des dames en camisole de nuit — il est vrai que c'étaient les moins jolies — qui se dirigeaient... je ne sais où. Je vis aussi un beau Yankee, qui sortait de sa chambre. Après avoir jeté un coup d'œil investigateur sur l'étendue de la galerie, il se dirigea vers la plate-forme où il alluma un cigare. Un moment après, il jetait dans la nuit son havane enflammé et rentrait dans l'intérieur du car, mais au lieu de regagner directement sa cabine, il se dirigea — vous l'avez déjà deviné — vers celle de ma jolie voisine de gauche.

Son irruption dans le chaste asile de la belle Américaine provoqua une série d'exclamations, des oh ! et des ah ! des réclamations à voix basse,

pour ne pas éveiller l'attention générale du dortoir, tout le gracieux effarouchement d'un petit nid surpris à l'improviste. L'envahisseur dut se retirer en s'excusant d'avoir fait une méprise. La nuit s'écoula sans amener aucun autre incident.

A peine l'aurore aux doigts de rose s'était-elle montrée, que les deux employés de Pullmann apparurent encore. Hommes et femmes s'élancèrent de leurs couchettes et firent leur toilette plus ou moins ensemble sous les cabinets de toile. Puis la place fut cédée aux agents de la compagnie qui remirent en un clin d'œil toutes les choses dans leur ordre habituel. Après avoir dormi chacun de notre côté, nous nous retrouvâmes tous, dans le salon, aussi frais et aussi dispos que si nous avions passé la nuit à l'hôtel.

LES AUTOGRAPHES

A Albany, un Américain me présenta à sa femme et à sa belle-mère. Pendant que nous causions, vint à passer un marchand d'éventails. J'en achetai deux pour quelques cents et je les offris à ces dames.

— Nous acceptons, monsieur, me dirent-elles; mais à une seule condition?

— Laquelle?

— C'est que vous inscrirez votre nom sur un coin de l'éventail.

— Ah! un autographe, fis-je.

Et je m'empressai d'accéder à leur désir.

J'ai pu constater du reste en maintes occasions combien les Américains avaient la manie des autographes. Ils poussent cette passion jusqu'à l'indiscrétion.

J'ai reçu en moyenne, pendant mon séjour aux États-Unis, dix demandes par jour venant de toutes les parties du territoire américain. J'ai été abordé, suivi et poursuivi dans les restaurants, dans les jardins publics, dans les théâtres et jusque dans les rues par des collectionneurs acharnés qui voulaient à toute force obtenir quelques lignes de mon écriture. Ma calligraphie faisait prime.

Et des lettres de toute nature. Les unes naïves, les autres ingénieuses :

« Monsieur,

» J'ai parié avec un de mes amis que vous étiez né à Paris. L'enjeu est considérable. Veuillez, je vous prie, me faire savoir, par un petit mot, si j'ai gagné mon pari. »

Un autre avait parié que j'étais originaire de Cologne. Un troisième avait affirmé que ma pa-

trie était la petite ville allemande d'Offenbach, connue pour sa fabrique de coutellerie. Et toujours, cela se terminait par la demande « d'un petit mot ».

Un certain nombre de mes correspondants inconnus agissaient d'une autre façon.

« Je m'appelle Michel ; je suis un parent éloigné de votre beau-frère Robert. Envoyez-moi un petit mot pour me donner de ses nouvelles. »

Ceux-là ne savaient même pas qu'entre Michel et Mitchel, il y avait une différence dans l'orthographe.

Il y avait aussi le modèle suivant.

« Monsieur, j'aurais quelque chose de très important à vous communiquer. Voulez-vous me recevoir ? Un petit mot de réponse, s'il vous plaît. »

Je pourrais citer une quarantaine de formules du même genre.

Un jour, un Anglais m'aborde pendant que je dînais au restaurant Brunswick.

— J'habite San-Fransisco, me dit-il, et je voudrais avoir votre nom.

Mon dîner tirait à sa fin, je me levai tranquillement, je lui tendis ma carte gravée, et je le laissai assez interloqué. Je croyais en être quitte avec cet original ; mais le lendemain, il me guetta et au moment où j'entrai dans la salle, il se précipita sur moi, tenant à la main une feuille de papier, une plume et un encrier.

Puis d'une voix émue :

— Votre signature seulement ! je pars ce soir. Cela me ferait tant de plaisir, je suis venu de si loin !

Il n'y avait pas moyen de refuser à un homme qui venait de si loin.

Toutes les demandes que je recevais étaient toujours accompagnées d'une enveloppe portant

l'adresse du destinataire et munie d'un timbre pour l'affranchissement. J'en ai réuni ainsi de cinq à six cents. Je préviens mes honorables quêteurs et mes jolies quêteuses d'autographes que j'ai collectionné leurs timbres avec soin et que j'en ai envoyé le produit à un bureau de bienfaisance. Qu'ils reçoivent donc, avec l'expression de mes regrets, les remerciements des pauvres.

LES SUPPLICES D'UN MUSICIEN

En plus des concerts que je m'étais engagé à diriger, j'avais promis à mademoiselle Aimée de conduire quelques-unes des représentations qu'elle comptait donner en Amérique. Fidèle à ma parole, j'avais tenu le bâton du chef d'orchestre à New-York au théâtre où mademoiselle Aimée chantait. Je me croyais quitte envers elle. Mais, quand j'eus terminé ma série de concerts à Philadelphie, elle vint m'annoncer qu'elle partait pour Chicago et me prier de conduire une dernière représentation à X***. Je ne nomme pas la ville et pour cause. Je comptais alors aller à Chicago. X*** se trouvait sur ma

route. J'ai consenti à ce qu'on me demandait.

J'arrivai donc le matin à X***. On donnait le soir la *Belle Parfumeuse*. Je me rendis au théâtre pour faire répéter au moins une fois mon orchestre.

Je m'installe bravement à mon pupitre. Je lève mon archet. Les musiciens commencent.

Je connaissais ma partition par cœur. Quelle ne fut donc pas ma surprise en entendant, au lieu des motifs que j'attendais, quelque chose de bizarre qui avait à peine un air de famille avec mon opérette. A la rigueur, je distinguais encore les motifs, mais l'orchestration était toute différente de la mienne. Un musicien du cru avait jugé à propos d'en composer une nouvelle !

Mon premier mouvement fut de quitter immédiatement la répétition et de renoncer à la direction de l'orchestre pour le soir. Mais mademoiselle Aimée me supplia tant et tant, me fai-

sant observer que j'étais annoncé, que le public se fâcherait si je ne paraissais pas, que la représentation serait impossible, que je finis par me laisser attendrir.

Je repris mon archet et je donnai de nouveau le signal de l'attaque à mon orchestre. Quel orchestre ! Il était petit, mais exécrable. Sur vingt-cinq musiciens, il y en avait environ huit à peu près bons, six tout à fait médiocres, et le reste absolument mauvais. Pour parer à toutes les éventualités, je priai tout d'abord un second violon de prendre un tambour, et je lui donnai quelques instructions à voix basse. Bien m'en prit, comme on le verra par la suite. Il n'y avait pas de grosse caisse dans l'orchestre ni dans l'orchestration.

La répétition fut tellement déplorable, qu'après les dernières mesures, je fis encore de nouveaux efforts pour obtenir de ne pas conduire. Ce fut peine perdue. Impossible de me

soustraire à l'exécution... de mon œuvre.

« Advienne que pourra, me dis-je, j'ai promis de conduire deux actes, je les conduirai à la grâce de Dieu. »

Quelle représentation ! Il fallait entendre cela. Mes deux clarinettes faisaient des couacs à chaque instant... excepté pourtant quand il en fallait. Dans la marche comique des aveugles du premier acte, j'ai noté quelques fausses notes qui produisent toujours un effet amusant. Arrivées à ce passage, mes clarinettes s'arrêtent, et comptent des pauses. Le cuistre qui a orchestré ma musique a écrit ce morceau pour le quatuor seulement.

Déjà, à la répétition, j'avais prié messieurs les clarinettistes de jouer n'importe quoi en cet endroit, sachant d'avance que les couacs viendraient naturellement. Mais j'avais compté sans mon hôte. Forts de leur texte, les brigands ont absolument refusé de marcher.

— Nous avons des pauses à compter, nous les compterons. Il n'y a rien d'écrit pour nous.

— Mais, messieurs, les couacs que vous faites quand il n'y a pas de pauses, ne sont pas écrits non plus, et cependant vous vous en donnez à cœur-joie.

Impossible de les convaincre. Voilà pour les clarinettes. Quant au hautbois, c'était un fantaisiste qui jouait de temps en temps quand l'envie lui en prenait. La flûte soufflait quand elle pouvait. Le basson dormait la moitié du temps. Le violoncelle et la contrebasse, placés derrière moi, passaient des mesures et faisaient une basse de contrebande. A chaque instant, tout en conduisant de la main droite, j'arrêtais soit l'archet de la contrebasse, soit celui du violoncelle. Je parais les fausses notes. Le premier violon — un excellent violon celui-là, — avait toujours trop chaud. Il faisait une chaleur de

quarante degrés dans la salle. Le malheureux voulait toujours s'essuyer le front.

Mais moi, d'une voix émue :

— Si vous me lâchez, mon ami, nous sommes perdus !

Il posait son mouchoir avec tristesse et reprenait son instrument. Mais la mer de la cacophonie montait toujours. Que de fausses notes ! Heureusement le premier acte touchait à sa fin.

Un succès d'enthousiasme !

Je croyais rêver.

Tout cela n'est rien auprès du second acte.

Ayant toujours en tête l'orchestration que j'avais écrite, je me tournais à gauche, vers la petite flûte qui devait, d'après mon texte, exécuter une rentrée. Pas du tout, c'était le trombone à droite qui me répondait.

Mes deux clarinettes, fortes en... couacs, avaient à faire, toujours d'après ma partition, un chant à la tierce. Le musicien de l'endroit

avait enlevé ce chant aux instruments à archet pour le donner au piston, qui jouait faux, et au basson, qui dormait toujours.

Nous arrivons péniblement au finale. J'étais en nage. Je me disais que nous n'irions pas jusqu'au bout.

Le duo entre Rose et Bavolet marcha cahin-caha; mais enfin il marcha. Le finale enchaîne le duo. Comme celui-ci finit en ut, j'ai fait naturellement, pour l'entrée de Clorinde qui attaque en si majeur, la modulation par le do dièze, fa dièze, mi. La basse fait le la dièze. Ma petite marche harmonique avait été orchestrée par le grand musicien de X*** pour les deux fameuses clarinettes, le hautbois qui ne jouait pas et le basson. Diable de basson ! Il dormait plus profondément que jamais. Je fais des signes désespérés à son voisin qui le réveille brusquement. Si j'avais su, je l'aurais laissé dormir. Cet animal-là, au lieu d'entonner la dièze, attaque un

mi dièze de toute la force de ses poumons. Cinq tons plus haut! La malheureuse artiste qui joue Clorinde suit naturellement l'ascension naturelle et prend la mélodie également cinq tons plus haut. L'orchestre, qui n'entre pas dans tous ces détails, continue à jouer cinq tons plus bas. On peut juger d'ici de la cacophonie. Je me démenais sur mon pupitre, suant à grosses gouttes, faisant des gestes désespérés à Clorinde et à mes musiciens. C'est alors qu'une inspiration du ciel vint à mon esprit égaré. J'adressai à mon tambour un signe énergique et désespéré. Il comprit, et il exécuta un roulement! Ah! le beau roulement, à casser les vitres, un roulement de trente mesures qui dura jusqu'à la fin du duo et qui escamota Dieu sait combien de fausses notes. Le public n'a certainement pas compris pourquoi, au milieu de la nuit, dans une scène mystérieuse, le tambour se faisait tout à coup entendre avec une telle force et une telle

persistance. Peut-être a-t-il vu là un trait de génie du compositeur? C'en était un en effet, qui m'avait permis de sauver la situation. Je ne puis penser sans frémir aux horreurs antimusicales que ce roulement a si sérieusement dissimulées.

Après cette excentricité, je m'attendais naturellement à un déluge d'injures dans les journaux qui parleraient de la représentation. C'est tout le contraire qui se produisit : des éloges, rien que des éloges sur la façon magistrale avec laquelle j'avais conduit!

LES POMPIERS

Aller à New-York et ne pas voir comment on éteint les incendies en Amérique serait un oubli des plus regrettables. Il faut absolument voir ça. Si par extraordinaire on ne vous procure pas ce spectacle en mettant le feu à une habitation voisine, vous n'avez qu'à vous mettre dans les bonnes grâces de mon ami M. King et vous jouirez du spectacle tout à votre aise, sans avoir à déplorer le moindre dégât ni chez vous ni chez vos voisins.

J'ai été invité à assister à une fête de ce genre organisée spontanément pour moi un soir après mon concert à Gilmore Garden.

Je ne saurais mieux faire à cette occasion que de citer le *Figaro,* où ma visite aux pompiers est admirablement décrite par M. Bertie-Marriott, le sympathique correspondant, que M. de Villemessant avait envoyé en Amérique pour représenter son journal.

Je crois faire plaisir à mes lecteurs en ne me bornant pas à citer le passage touchant aux pompiers. Car dans ce qui précède la relation des hauts faits de ces braves gens, il est quelque peu question de moi, et, puisque le titre de ce livre m'oblige parfois à parler plus de moi que je ne le voudrais, je suis très-heureux qu'un autre se soit chargé de raconter mes faits et gestes.

Voici donc sans autre préambule l'article en question.

« DE PHILADELPHIE A NEW-YORK

» New-York, le 5 juin 1874.

» Une machine mugit, je suis parti, une autre rugit, je suis arrivé à « Jersey-City ». La première, c'est la locomotive qui m'emmène, la seconde celle du « Ferry-Boat », immense bac à vapeur qui me conduit et me jette dans « l'Empire City », la ville impériale, New-York.

» Nous étions, dans cette vaste construction, tout un monde, des chevaux, des voitures, un tas d'hommes. Tout cela debout, bêtes et gens anxieux d'arriver. Il fait nuit, et cependant on sent que ces gens-là sont toujours pressés, pressés d'arriver, pressés de prendre du repos, pressés de se débarrasser du sommeil. Ce dernier est du temps perdu. Aujourd'hui les pousse vers demain, car demain est pour chacun ce qu'était hier : une affaire, une lutte! Le temps, ils l'ont

dit, c'est de l'argent. Il faut faire vite, car tous courent.

» On parle, brièvement, toujours d'affaires; et ce ne serait pas exagéré d'affirmer que, sur cent mots entendus, le mot « dollar » revient soixante-quinze fois. Voilà le dieu, le vrai, peut-être le seul, l'ancien veau d'or, adulé, encensé et comment! A ses pieds point de protestants cette fois, tous lévites, devant lui point de Moïse pour le renverser.

» A mon grand étonnement, j'entends prononcer si souvent un nom, que j'écoute.

» C'est celui d'Offenbach.

» Ah çà! me dis-je, aurais-je dépassé le véloce Verne? Aurais-je brusquement et en trois heures fait le tour du petit hémisphère? Serais-je à Paris? C'est si « machine » ce pays-ci! Qui sait?

» Mon voisin me rassure. Je suis bien à New-York, et notre sympathique maëstro y est aussi,

me dit-il. Il dirige un orchestre; il y a foule pour l'entendre, le voir, le toucher; il va comme tous entendre le maître; je le suis. C'est un grand musicien, ajoute ce Yankee, on lui donne 1,000 dollars par soirée pour conduire, rien que pour conduire cet orchestre.

» Tout est là pour cet homme-argent. « On lui donne 1,000 dollars! » Aussi quel respect admiratif et avec quel tremblement métallique dans la voix dit-il ces mots : « On lui donne 1,000 dollars ! »

» Pour lui, Américain, ce n'est pas le brio de cette musique étincelante et brillante qui l'enlève, qui le fera applaudir, bisser : c'est ce chiffre de 1,000 dollars. C'est sa cote, et elle grandit dans son esprit la personnalité du maître. Et comment n'en serait-il pas ainsi? Enfant, c'est le premier mot qu'il a entendu, jeune ç'a été son premier amour, homme ce sera sa seule et unique passion.

» Je me laisse entraîner, et, au sortir de rues mal éclairées que je traverse, je tombe brusquement dans un jardin couvert, immense, éclairé de mille feux de couleurs. C'est énorme, c'est beau, quelle foule! que de jolies femmes!

» J'arrive difficilement au centre. C'est plein, serré, on se bouscule. Sur une estrade, cent musiciens attendent, l'œil fixé sur le bâton du maître. Il est là, lui; il semble qu'il soit un peu nerveux sous cette multitude d'yeux curieux qui le fixent, l'enveloppent de toutes parts. — C'est une polka.

» Il l'a composée à bord et exprès pour les Américains. Ils le savent et sont contents. Le rhythme en est tantôt lent, tantôt rapide, mêlé de chants et de rires; c'est brillant, entraînant et je surprends ces gens si froids d'ordinaire, si préoccupés, qui s'amusent avec ennui presque toujours, je les vois rire vraiment de bon cœur. Musiciens et public sont remués, il y a de l'en-

thousiasme. Un tonnerre d'applaudissements retentit, on « bisse », on trépigne à rompre la salle. On recommence la polka.

» Enfin il a fini et descend, on a l'amabilité de le laisser passer.

« Le *Figaro*, me dit-il en me voyant, le *Figaro*
» à New-York! voilà qui me fait encore plus de
» plaisir que ce que vous voyez, que ce que
» vous venez d'entendre. »

» Et, me prenant par le bras, il me fait traverser cette foule qui par cette marque d'amitié doit me décorer du nom de « haut personnage ». Combien de jolies « misses » voudraient être pendues à ce bras célèbre? Bras qui gagne 1,000 dollars par soirée!

» Vous comprenez : que de jalouses on ferait d'abord! Et puis, que de toilettes abracadabrantes on se paierait? Elles me regardent comme si je les volais, ma parole! « Vous savez
» que je vous emmène, me dit le maëstro. On

» vient de me proposer de voir les pompiers et
» vous comprenez que je tiens beaucoup à voir
» cette institution dont on a tant parlé, dont ils
» sont si fiers ! »

» Eh bien ! c'est merveilleux, incroyable ; c'est un prodige ! Si nous n'avions pas été là nous-mêmes, montre en main, nous ne l'aurions jamais cru, nous aurions dit : « Laissez donc, vous êtes un blagueur ! »

» Voici, en quelques mots, ce à quoi nous avons assisté :

» Un des chefs du département du feu, M. King, nous accompagnait. Voulez-vous choisir le poste que nous allons surprendre ? dit-il a maëstro. Choisissez ?

» La dix-huitième rue étant près de là, Offenbach la lui désigna ; nous nous mettons en route. A la porte : « Attention ! nous dit M. King, préparez vos montres. — Êtes-vous prêts ? — Oui. » Il touche un petit timbre, un homme vient ou-

vrir; nous entrons. La machine est là, superbe, luisante; au fond, trois chevaux sont dans leurs stalles, tout harnachés; les pompiers sont au-dessus, ils dorment. Un *gong* est appendu contre la muraille. C'est lui qui va donner l'alarme. Faites bien attention et rangez-vous contre la muraille de peur des chevaux. Boum, boum, boum.

» Les trois chevaux sont attelés, douze hommes sont là, qui, montés sur la pompe, se précipitent en avant des chevaux; le cocher pompier a dit : « Ready? » Combien de temps? nous demande M. King. Il y avait six secondes et demie que le gong avait résonné!

» Sans un mot, sans une observation, les chevaux sont remis dans leurs stalles, les hommes remontent se coucher. L'inspecteur a voulu voir si le service était bien fait, c'est son droit; il s'en est assuré, eux ont fait leur devoir.

» Eh bien! j'avoue que je n'avais pas eu le

temps de rien distinguer. J'avais bien entendu comme un roulement de tonnerre, c'étaient les hommes ; comme un tremblement épouvantable ébranlant le plancher, c'étaient les chevaux. J'avais bien vu une lueur rouge, la machine brûlait son charbon. J'avais bien vu une forme noire pendue aux brides, c'était le cocher avec son cri : « *Ready* », c'est prêt ; mais, je le répète, je n'avais pas eu le temps de rien distinguer, et cependant comme le disait le cocher, tout était prêt — en six secondes et demie ! — Je regarde Offenbach, il était muet. Il regardait encore, que tout était déjà rentré dans l'ordre habituel ; ses yeux semblaient effarés comme s'il eût été sous le coup d'un cauchemar rapide ; il restait coi, je devais terriblement lui ressembler. Ai-je réussi à vous donner l'idée d'une rapidité pareille, vertigineuse, télégraphique ? Malgré moi, notre système de pompes françaises me vint à l'esprit : j'étais honteux.

» Qu'en pensez-vous ? nous demanda M. King. Offenbach avait retrouvé l'usage de la parole : « J'ai fait et vu bien des féeries, dit-il, mais jamais de cette force-là ! » — M. King sourit, il était content. « Je vais, dit-il, vous montrer mieux que cela. Venez avec moi. » Nous le suivons, et, arrivés sur une des grandes places de New-York « Madison square », il nous fait arrêter devant un grand poteau.

» Je vais ouvrir cette boîte, vous, maëstro, vous presserez un bouton. Ce bouton communique avec six postes ou compagnies semblables à celles que vous venez de voir, et chacune demeurant à des endroits différents, la plus rapprochée est à un kilomètre et demi, la plus éloignée à deux kilomètres et demi. « — Préparez encore vos montres. En pressant le bouton vous donnerez l'alarme dans ces six postes. Êtes-vous prêt ? Oui. — Pressez ! »

Il était minuit juste, les rues adjacentes étaient

13.

encore sillonnées de voitures. Tout à coup, et de chaque avenue, des cloches se font entendre accompagnées de roulements épouvantables. Partout les voitures se rangent vite et s'arrêtent comme frappées sur place, les piétons restent immobiles. On entend circuler le mot « *fire! fire!* » le feu! le feu!

Ventre à terre, elles arrivent grondantes, sifflantes, haletantes, vomissant la vapeur. Ce sont elles, ce sont eux. Pompiers et machines sont là. « *Where? where?* » où? où? demandent les hommes. Les chevaux sont déjà dételés, les tuyaux ajustés. — « Où? où? » Le même signe arrête cette ardeur vertigineuse. Chacun retourne à son poste sans un mot de dépit, sans une marque de mécontentement.

— Combien de temps? demande M. King. — Quatre minutes et demie !

Ainsi, en quatre minutes et demie, six puissantes machines attelées, chauffées, prêtes à

lancer des torrents d'eau sur le point attaqué étaient là. Pressez un autre bouton, et six autres seraient arrivées, et, ainsi de suite, toutes les machines de la ville seraient arrivées si l'on avait voulu.

Tant que je vivrai, jamais, non jamais, je ne ressentirai une émotion aussi empoignante, aussi vraie que celle que j'ai ressentie cette nuit. En voulez-vous d'autres? demande M. King. Non, non, assez, c'est trop palpitant!

Et malgré moi, je vois encore un incendie à Paris, ces cris désordonnés de la foule, cette charrue absurde avec ces petits seaux, ces pompes à bras, arrivant quand le mal est déjà sans remède, nos braves pompiers accourant, pleins d'ardeur, il est vrai, mais essoufflés, éreintés par la course.

Quel contraste! Voyons, puisque c'est ici que l'on peut le voir, le copier, — voyons, mesdames, les compagnies d'assurances, venez! mais

venez donc!.. Vous y gagnerez à importer ce système en France, et nous aussi. Vous aurez fait acte d'humanité d'abord, puis vous aurez de meilleurs profits, et nous, nous toucherons de plus gros dividendes. Allons! un peu de courage! un peu de révolte contre la routine, un peu moins d'esprit casanier, et je vous promets que votre première nuit à New-York sera aussi bien employée que la mienne... mais vous ne viendrez pas.

<div style="text-align:center">BERTIE-MARRIOTT.</div>

Je n'ajouterai que deux mots au récit si fidèle que le correspondant du *Figaro* a fait de ma stupeur devant l'incroyable agilité de ces pompiers américains. Je les ai saisis au moment ou les coups de gong les réveillent en sursaut. Rien de merveilleux comme de les voir glisser au bas de leur lit, s'enfouir dans des pantalons qui ne font qu'une pièce avec les bottes, passer leurs

bretelles, mettre leur casque en cuir, s'élancer sur les chevaux et se précipiter dehors. Ces hommes qui dormaient profondément dans leurs lits se transformant en un clin d'œil en hommes éveillés, habillés, et à cheval, c'était plus que de la féerie, c'était de la magie.

BANQUETS, BATON ET BREVET

Avant de quitter New-York pour me rendre à Philadelphie, j'offris un banquet à mon orchestre.

Avant de nous livrer à la composition de speechs bien sentis en dégustant l'excellente cuisine de Brunswick, je reçus de mes musiciens une marque d'estime accompagnée d'un souvenir matériel auxquels je fus des plus sensibles. Ils vinrent en corps m'offrir un bâton de chef d'orchestre, que dis-je, un bâton de maréchal. Ce bijou est en gutta-percha imitation d'ébène, avec les deux bouts en incrustations d'or, enchâssant d'un côté une agate, de l'autre une

améthyste. Au milieu du bâton est une lyre d'or massif, avec le monogramme du donataire. Les musiciens me remirent en même temps les résolutions suivantes, écrites sur satin blanc :

« Dans une réunion des soussignés, membres de l'orchestre jouant sous la direction de Jacques Offenbach au Gilmore's Garden en cette ville, il a été :

» Résolu que, désireux d'exprimer à notre honoré directeur et ami notre sérieuse et chaleureuse appréciation de sa personne depuis que nous avons appris à la connaître, il est

» Résolu que nous lui présentons ce bâton comme témoignage de nos sentiments cordiaux de respect pour sa réputation si bien méritée et soutenue ici si honorablement ; d'admiration pour son génie, son habileté et son zèle dans notre profession ; et comme tribut de notre affection qu'il a gagnée par l'excellence de toutes ses relations avec nous.

» Résolu, que sa courtoisie constante, son obligeance, son amabilité et sa véritable amitié pour chacun de nous et nous tous, l'ont rendu cher à nos cœurs et nous rendront toujours agréable le souvenir de notre association.

» Résolu, que nous lui offrons nos vœux les plus sincères pour sa prospérité et son bonheur, et puisse un succès plus grand encore, s'il est possible, couronner sa carrière à venir. »

Je les remerciai chaleureusement en leur exprimant toute ma reconnaissance et en les assurant que l'excellent souvenir que j'emportais de leur talent et de leur sympathie vivrait éternellement dans ma mémoire.

Le lendemain, c'est-à-dire la veille de mon départ pour la ville de l'exposition, je recevais à souper les sommités littéraires, artistiques, et financières de la cité impériale. Voici en quels termes le *Courrier des États-Unis* en rendait compte.

« LE SOUPER D'OFFENBACH

» Peu d'artistes européens auront été aussi fêtés à New-York que l'auteur de la *la Grande Duchesse*. Il faut dire aussi que Jacques Offenbach a sans doute reçu des fées le don précieux qui jusqu'à présent semblait être l'apanage exclusif des louis d'or : il plaît à tous. On peut discuter le compositeur, il n'est personne qui n'éprouve la plus vive sympathie pour l'homme. Sa cordialité, sa modestie, son esprit brillant qui, quoique toujours prêt à la riposte, ne s'écarte jamais des lois de la plus stricte courtoisie, son affabilité sans pose, lui conquièrent toutes les amitiés. Il a reçu ici tous les hommages ; on l'a entouré d'adulations, fêté, sérénadé, et choyé sous toutes les formes. A son tour, il a voulu *rendre la politesse* et a offert, mercredi soir, à la

presse et à quelques personnalités éminentes du monde artistique, un souper, disons le vrai mot, un banquet dont les estomacs les plus sceptiques — à défaut des cœurs — garderont l'éternel souvenir. C'est dans les salons de l'hôtel Brunswick qu'a eu lieu cette charmante fête où les représentants de tous les arts étaient conviés et dans laquelle la musique, la littérature, la peinture, la sculpture... et même la finance, ont trinqué en famille.

» Quand la chère exquise et les vins savoureux dont l'énumération serait trop longue (d'ailleurs la charité chrétienne ne veut pas qu'on impose ce supplice de Tantale aux absents) eurent mis les esprits au diapason convenable, le concert des toasts commença. C'est Offenbach naturellement, qui conduisait; c'est lui qui donna le signal de l'attaque par le *speech* le plus attrayant, le plus humoristique et en même temps le plus ému de tous les *speeches*

passés, présents et à venir : il but à la presse, à la presse new-yorkaise et surtout à la presse française à laquelle, a-t-il dit, il doit reporter la majeure partie de ses succès et la popularité de son nom. M. Fr. Schwab répondit en fort bons termes au nom du journalisme américain et M. Ch. Villa au nom de la presse française. Le docteur Ruppaner, à son tour, captiva l'attention par un discours émaillé des plus hautes pensées, exprimées dans un langage des plus élevés. M. H. Fisk, de Fifth Avenue Théâtre, répondit au nom des artistes; M. Auguste Bartholdi, l'auteur de la statue de Lafayette et de de la Liberté éclairant le monde, prit la parole à son tour et montra qu'il sait aussi bien le métier de Démosthènes que celui de Phidias ; M. Skalkowsky, délégué du gouvernement russe à l'Exposition du Centenaire, exprima en peu de mots fort éloquemment tournés et du français le plus pur, quelques idées générales

et généreuses sur l'art et les relations des nations de la vieille Europe entre elles-mêmes et avec l'Amérique. Tous ces orateurs furent applaudis avec une véritable *furia* offenbachique; quant à l'amphytrion, impassible comme un dieu de l'Olympe assis sur son nuage, mais gai comme un épicurien dans l'exercice de ses fonctions, il tint tête à tout, répondit à tout et termina en portant un toast *bien senti* à Francis Kinzler, l'organisateur de ce souper aussi exquis qu'élégamment servi. Il était jour et les convives, voyant se lever l'aurore, en conclurent avec satisfaction qu'ils étaient tout aussi vertueux qu'on peut l'être ici-bas. »

Le lendemain je fis mes adieux à Gilmore Garden. Le jardin était comble. Dans ce vaste hippodrome, je ne voyais du haut de mon estrade qu'un fourmillement de têtes. Mes morceaux furent bissés et trissés avec un enthousiasme des plus acharnés. J'avais beau remettre mon paletot

et mon chapeau, descendre de l'estrade et implorer ces aimables Yankees du regard, rien n'y faisait. On battait des mains avec frénésie, on tapait avec les cannes contre les chaises et on cassait les banquettes, jusqu'à ce que je rebroussais chemin vers mon pupitre ; alors on hurlait de satisfaction pendant un moment et puis le silence le plus complet régnait dans la salle pendant l'exécution du morceau.

A la fin du dernier, mon orchestre se joignit à la foule et me fit une ovation étourdissante. Malgré moi j'en étais ému, et j'eus du mal à retrouver la parole pour remercier ces braves amis. Aux hourrahs assourdissants que poussaient les hommes se mêlait une joyeuse fanfare triomphale exécutée spontanément par plusieurs des musiciens, tandis que les violonistes exécutaient le *ratta* en frappant avec leur archet sur le bois de leur instrument. Au milieu de cette manifestation je reçus des mains du premier violon

au nom de tous ses confrères, ce fameux brevet de membre de l'association des musiciens de New-York dont il a été question au commencement de ces notes. Je promis alors qu'avant mon départ pour la France je donnerais un dernier concert à Gilmore Garden, mais cette fois au bénéfice de l'association dont je faisais désormais partie.

SOIRÉE D'ADIEU

A mon retour du Niagara, je donnai le concert promis. Les placards immenses dont on avait couvert les murs de la ville annonçaient tous que je paraissais pour la dernière fois. Jamais je n'avais vu mon nom sous cet aspect. Les lettres aussi hautes que moi et quatre fois aussi larges.

Le public américain se montra à la hauteur de cette réclame nationale. Tout New-York élégant et riche s'était donné rendez-vous dans le jardin Gilmore. Dès mon entrée dans l'arène musicale je fus salué de vivat, de hourrahs et d'applaudissements enthousiastes. Et on dit que

les Américains sont un peuple froid! Je vous ferai grâce des détails de cette soirée, car outre que je me suis juré de parler le moins possible de moi, je dois vous avouer que je n'ai pas très-bien saisi tout ce qui se passait autour de moi, tellement j'étais ému par cette démonstration inattendue.

Après le concert, je trouvai difficilement quelques paroles pour remercier une dernière fois mes musiciens du concours qu'ils m'avaient prêté pendant mon séjour parmi eux, et je leur souhaitai avec une sincérité dont ils ne pouvaient douter de continuer après mon départ le succès qu'ils méritaient si bien. Ils me remercièrent à leur tour de la représentation que j'avais donnée au bénéfice de leur association et me firent promettre que je reviendrais en Amérique dans deux ou trois ans. Je promis comme on promet dans ces moments-là, mais les circonstances s'y prêtant, je vous assure qu'il me

serait très-agréable de retourner en Yankee-land et de faire plus ample connaissance avec un pays aussi merveilleux et un grand peuple qui m'a témoigné une sympathie dont le souvenir me sera toujours cher.

LE RETOUR

Le 8 juillet, je m'embarquai à bord du *Canada* qui, à ma grande satisfaction, se trouvait repartir pour la France au même moment que moi. — Plusieurs Américains tinrent à me faire une conduite jusque dans ma cabine.

Vous dirai-je, lecteur français, avec quelle joie on foule le plancher du bateau avec lequel on a quitté la France, surtout lorsque ces mêmes planches vont vous rapatrier et vous rendre à tous ceux qui vous sont plus chers que les succès les plus éblouissants et les dollars les plus nombreux ? Ah ! il aurait fallu me donner une bien grosse somme pour m'arracher à ce bateau !

Parmi les passagers qui rentraient en France avec moi se trouvaient M. de la Forest, consul de France à New-York, qui s'absentait de son poste pendant quelques mois pour des raisons de santé — un charmant compagnon de voyage, M. Baknutoff, sécrétaire de la légation russe à Washington, un jeune homme des plus distingués qui ne laissait jamais languir la conversation à la table du capitaine, et auquel j'ai gagné de nombreuses parties de bezigue pour charmer les loisirs de la traversée.

Nous avions en outre deux docteurs comme passagers, le docteur Bastien et le docteur Roussel qui furent tous les deux indisposés pendant la traversée, ce que je regrettai doublement car ils étaient tous les deux, quoique républicains, de vrais voyageurs, c'est-à-dire des gens ayant beaucoup vu, beaucoup lu et sachant vivre.

J'avais aussi avec moi mon excellent ami M. Bertie-Marriott, correspondant du *Figaro*,

avec qui je me plaisais à faire revivre le souvenir des différentes excursions que nous avions faites ensemble en Amérique ainsi qu'à deviser agréablement sur les mœurs de ce nouveau monde que je devais esquisser à mon retour. Je citerai aussi en leur envoyant, si par hasard ces lignes tombent sous leurs yeux, mes meilleurs souvenirs, M. Glisenkeimer, négociant américain, un polyglotte des plus gais, M. Schorestène, autre négociant aimable, et M. J. White, un mulâtre qui a eu le premier prix au conservatoire de Paris comme violoniste. Nous avons été favorisés pendant toute la traversée par un temps magnifique, et le voyage n'a été marqué que par trois petits incidents. Le premier se produisit au moment même où nous démarrions. Le bateau, confié aux soins d'un pilote maladroit, alla se heurter contre le flanc de l'*Amérique*, autre transport français qui devait partir le samedi suivant. Nous fîmes une profonde en-

taille dans le bâtiment commandé par le capitaine Pouzolzs et nous perdîmes un de nos bateaux de sauvetage. Ce bruit sinistre causé par cette collision me laissa une vive impression et un moment je crus que toute la nature s'effondrait sur ma tête. Heureusement nous en fûmes tous quittes pour la peur.

Le second épisode fut plutôt comique que terrible. Un soir, au moment où nous étions tous réunis dans le salon à prendre le thé et à causer, nous fûmes très-surpris de voir entrer un passager portugais brésilien, vêtu ou plutôt déshabillé comme un boulanger dans l'exercice de ses fonctions. De plus ce malheureux était gris. Nous n'avions heureusement que deux ou trois dames à bord, et avant que le Brésilien pût se livrer à des excès déplorables, nous pûmes le faire reconduire par le sous-commissaire. Il paraît qu'il avait ingurgité ce soir tout un panier de rhum, mais cela ne devait pas être du J. T,

car jamais je n'ai vu cette excellente marque se rendre coupable d'un pareil abus de confiance.

Le troisième épisode est si triste et si ridicule que je le supprime en corrigeant mes épreuves; peut-être le raconterai-je plus tard; aujourd'hui je croirais manquer de reconnaissance envers le lecteur qui m'a suivi avec tant de complaisance, en le faisant assister aux tristesses inhérentes à la vie commune en mer.

Il était huit heures et demie lorsque le *Canada*, par un magnifique soleil et une mer dont la surface était unie comme un miroir, nous montra les riants coteaux de la Normandie et fit son entrée dans le port du Havre.

Ma famille au grand complet et plusieurs amis m'attendaient depuis des heures sur la jetée, et tous mes enfants agitaient fiévreusement leurs mouchoirs en m'apercevant sur le pont.

Autant j'avais été triste en partant, autant ma joie fut grande de revoir cette famille chérie et ces

visages amis. Je sanglotais d'émotion; pour un peu je me serais jeté à la nage, afin de mettre fin à ce supplice de Tantale qui me montrait tout ce que je désirais au monde sans que je pusse l'étreindre dans mes bras.

Une heure après, nous étions amarrés et je redevins Offenbach en France.

FIN

TABLE

A MADAME OFFENBACH. — Notice biographique par Albert Volff.	1
A MA FEMME.	1
AVANT LE DÉPART	3
LA TRAVERSÉE.	13
NEW-YORK, LE JARDIN GILMORE	25
LA MAISON, LA RUE, LES CARS.	35
LES THÉATRES DE NEW-YORK.	47
L'ART EN AMÉRIQUE.	61
LES RESTAURANTS. — TROIS TYPES DE GARÇONS	71
LES FEMMES. — L'INTRODUCTION. — LE PARK.	85
HISTOIRE DE DEUX STATUES	93
LES LIBERTÉS EN AMÉRIQUE.	105
LA CORPORATION.	121
LA RÉCLAME.	125

TABLE DES MATIÈRES

LES COURSES.	131
LA PRESSE AMÉRICAINE	137
QUELQUES PORTRAITS	149
PHILADELPHIE.	167
OFFENBACH-GARDEN.	173
AU NIAGARA. — PULLMANN CARS.	179
LA CHUTE DU NIAGARA.	185
LE DAUPHIN ÉLÉAZAR	189
RETOUR DU NIAGARA.	193
LES SUPPLICES D'UN MUSICIEN.	205
LES POMPIERS.	215
BANQUETS, BATON ET BREVET	231
SOIRÉE D'ADIEU.	241
LE RETOUR	245

Imprimerie générale de Châtillon-sur-Seine, Jeanne Robert.

Contraste insuffisant
NF Z 43-120-14

www.ingramcontent.com/pod-product-compliance
Lightning Source LLC
Chambersburg PA
CBHW071630220526
45469CB00002B/547